你好，设计

HELLO, DESIGN

设计师成长系列

设计思维与创新实践

Design Thinking
and Innovative Practice

[日] 石川俊祐 著
马悦 译

机械工业出版社

所有人都可以成为设计师,只要我们懂得设计思维,学会运用设计师的眼光和头脑去思考问题。设计思维是以人为本,从人的真正需求出发去发现问题,并找到解决方法的一种思维方式。设计思维不是有创造力的人独有的,而是激发了人类的创造力,所以设计思维属于每一个人。本书通过实例详细介绍了设计思维的概念、思考方式、形成过程等,它能够让我们对"设计"产生全新的认识,逐渐去掌握设计思维,并尝试将这种思维方式运用到实际的工作和生活中。每个行业都需要设计思维,设计思维可以帮助我们打破现状,扩宽思维边界,有助于整个社会的创新发展。

Original Japanese title: HELLO, DESIGN NIHONJIN TO DESIGN
Copyright © Shunsuke Ishikawa 2019
Original Japanese edition published by Gentosha Inc.
Simplified Chinese translation rights arranged with Gentosha Inc.
through The English Agency (Japan) Ltd. and Shanghai To-Asia Culture Co., Ltd

本书由日本幻冬舍授权机械工业出版社在中国境内(不包括香港、澳门特别行政区及台湾地区)出版与发行。未经许可之出口,视为违反著作权法,将受法律之制裁。

北京市版权局著作权合同登记 图字:01-2020-1314号。

图书在版编目(CIP)数据

你好,设计:设计思维与创新实践 / (日)石川俊祐著;马悦译. — 北京:机械工业出版社,2021.6
(设计师成长系列)
ISBN 978-7-111-67777-2

Ⅰ.①你… Ⅱ.①石… ②马… Ⅲ.①设计—研究 Ⅳ.①J06

中国版本图书馆CIP数据核字(2021)第047060号

机械工业出版社(北京市百万庄大街22号 邮政编码100037)
策划编辑:马倩雯 责任编辑:马 晋 马倩雯
责任校对:王 欣 责任印制:郜 敏
北京汇林印务有限公司印刷
2021年7月第1版第1次印刷
130mm×184mm·8.625印张·119千字
标准书号:ISBN 978-7-111-67777-2
定价:59.00元

电话服务 网络服务
客服电话:010-88361066 机 工 官 网:www.cmpbook.com
 010-88379833 机 工 官 博:weibo.com/cmp1952
 010-68326294 金 书 网:www.golden-book.com
封底无防伪标均为盗版 机工教育服务网:www.cmpedu.com

序 言
充满误解的设计思维

"设计思维"属于谁？

我觉得"设计思维"是商务用语中最容易被误解的词语之一。

商品化、奇异性、联盟、KPI[Key Performance Indicator（关键业绩指标）]、转换……这些词汇与"设计思维"相比，乍一看很难理解其含义。所以，初次接触这些词汇的时候，我们没有任何刻板印象，因此也就不会产生误解。

但是，本书的主题"设计思维"却有所不同。

无论是"设计"还是"思维"，作为词汇，我们都很熟悉。所以，把它们两个组合在一起的"设计思维"这个词汇，我们总感觉也能明白其含义。我听说，设计思维已经渗透到各种商务场景中，并被先进的IT企业吸收运用。但是，当对方说"请用一句话来解释'设计思维'的含义"时，我想还是有很多人不知如何回答。

现在手中拿着本书的各位，对于"设计思维"这一词汇的理解，是不是还有人持有以下几种想法？

"它是用来制造东西的思维方法吧？"

"它是属于有创造力的人吧？"

"在未来的时代，比起产品的功能，设计更重要吧？"

设计思维应该很复杂，因为它经常被介绍说是谷歌、苹果、三星等公司也在运用的思考方法。"设计思维能带来创新，它是改变世界所必需的思考方法。"也有不少人被这样的说法所吸引。

有时设计思维也会被误解，认为这种思考方法只需要被那些在富有创造力的尖端企业或风险投资公司工作的人掌握就行了。"这与我无关，反正也不能熟练使用"，也有很多人这样想。

但是，真正的设计思维即使是为了富有创造力的一部分人而存在的，也不仅仅只属于那些在尖端企业或风险投资公司工作的人。当然，这不是关于颜色或形状等这类的"设计"话题。

未来的社会已经是无法只靠逻辑推理就能得出正确答案的社会了，设计思维是生活在这个时代的所有商业人士所必须掌握的思维方法。

那么，到底是什么样的方法呢？

"通过抓取各位顶尖设计师实践的思考方法，将其理论化并实际运用到各自的工作（企业经营、商品开发、甚至销售和市场营销）中，从而得出迄今为止无人能够想到的优秀方案。这就是设计思维的大致含义。"

这样的解释听起来可能更难理解吧。

更简单地说，为非设计师的你去装备"顶尖设计师的眼睛和大脑"，这就是设计思维。

百闻不如一见。

首先，介绍一下我在设计咨询公司IDEO所做的，象征设计思维的项目。

正在考虑购买汽车保险的人"真正"追求的东西

某公司委托我们重新设计汽车保险,开发新服务与新体验。

汽车保险具有这样的特性:平时容易被忽视,只有在续保和发生事故的时候才会意识到它的存在。关于可获得的补偿(理赔),各个公司竞争激烈,但大体类似。在工作人员的服务和目标用户的年龄等方面寻求差异化,为了企业的形象战略投放电视广告,这都是业界的常识。

这样的汽车保险,怎样重新设计才能具有全新的价值呢?换个问题,请大家考虑一下,购买汽车保险的用户真正追求的东西到底是什么?充实的理赔内容?简单易懂的购买计划?又或是便宜优惠的保险费用?

如果运用后面要讲的设计思维方法仔细去理解的话,就会明白那些虽然模糊但很多人"真正追求的东西"。

到底他们真正追求的东西是什么呢,那就是"事故发生时,希望'超人'能以最快的速度赶到自己的身边"。

无论是与物体发生碰撞还是与人发生碰撞的事故,谁都没有自信在关键时刻能够独自冷静下来。所以,人们都希望能尽早有人(同伴)来救自己。

调查结果显示,大多数人都认为自己不会发生事故。"我对自己的驾驶技术很有自信,我怎么会做那么失败的事情呢?"好多人完全不把这当回事。

但是正因为如此,可以想象,一旦事故发生,人们就很容易陷入恐慌。

独自一人驾驶汽车的时候,在交通流量大的道

路上发生事故,会给其他车辆带来困扰。

要是不小心发生事故导致对方受伤的话,还会被追责,在这种情况下人们就不能保持平常心了。只靠电话联系或者调解是得不到对方谅解的。

"正在考虑购买汽车保险的人所追求的东西,并不是那微小的差价,而是'真正的安心'。"

"那么,怎样才能在平时或者发生事故的时候都能感觉到安心呢?"

就大家提出的这个问题,团队提出了很多想法并设计出了"魔法按钮"——"护身符按钮"。此按钮一旦按下,虽然没有超人出现,但保险公司的工作人员会马上赶过来。

虽说是"魔法",但它的运作原理却很简单,只要按下按钮,相应的手机应用程序就会启动,自动与保险公司取得联系。另外,签订的保险合同内

容和当前位置信息也会传递给保险公司，然后可以直接与工作人员联系。当然，证书的编号等都是不需要的。

只要完成"按下按钮"这一动作，事故处理方面的专家就会赶到现场，能和专业的人员说话，这种安心感能大大缓解用户在紧急时刻所承受的压力。另外，把保险这种"触及不到的服务"设计成了"能触及的形式"，因此保险也就成为事故发生前的"护身符"。

这里设计的不仅仅是一个"按钮"，而是在人们无意识的情况下通过探寻用户需求，设计汽车保险的新型服务方式。设计汽车保险这个项目只需要3个月的时间。

如果在社会发生变化之前，就能产生出别人无论如何都想不到的创新的想法，而不是仅仅在服务方面寻求改善和差异化的想法，那么结果就是，创

新为我们描绘了一个崭新的未来。

这是通过设计思维可以做到的事情。

也就是说，这种思维方法是所有承担某个课题并想要打破现状的人能够灵活运用的。

它不仅仅是那些具有创造力的人和部分时尚的商务人士才能掌握的方法，大家明白这一点了吗？

"设计思维"是借用设计师的"眼球""头脑"和"心灵"的思维方式

我再重复一次，设计思维并不是要学习设计师的审美能力和技巧，说到底，学习的是设计师的看法和想法。优秀的设计师在设计的时候，看着哪里，想着什么，如何找出需要解决的难题，之后又是如何解决此难题的，我要讲的就是这种有关"眼球"和"头脑"的故事。

在这里，大家可能会产生一个疑问。

"把顶尖设计师的'眼球'和'头脑'模型化，并拿来模仿，这可能吗？"

从正面挑战此难题，并取得巨大成功的IDEO，是我2017年以前一直工作的公司，也是设计思维的创建者。

曾经被评选为"世界上最具创新性的企业"之一的咨询公司IDEO，总部设在天空湛蓝又美丽的美国加利福尼亚州，在包括日本在内的全球范围都设有办事处。

但是，与单纯咨询不同的是，它是"设计"咨询公司。

虽说是设计，但却不是在包装上寻求时尚感的建筑设计或室内装修设计相关的咨询。它是与大企业、风险投资公司、公共事业机构等共同发起各种

创新的企业。它推出一般咨询无法提供的令人惊讶的商品和服务，一直在改变未来。也就是说，IDEO可以被称为"设计思维的家族集团"。

简单回顾一下IDEO的历史。创建者之一的大卫·凯利在车库里创立的设计公司就是其前身（1991年，三家设计公司合并，诞生了IDEO公司）。最开始，IDEO是把产品工程的研发设计作为工作的中心。

但是，进入21世纪以后，IDEO公司迎来了巨大的商业转机。制造业生产基地向劳动力成本较低的国家转移，为以美国为首的发达国家"服务"的热潮来袭。越来越多的企业开始将商业支柱从硬件工程转换为应用程序的开发、运用及咨询等软件工程的服务。

在那样一个崭新的时代，各行各业的公司都来IDEO进行咨询。

"在提供无形服务的过程中,如何抓住用户的心?"

"如何设计并开展商业活动?"

其中大卫·凯利等人注意到 IDEO 公司的设计师在绞尽脑汁地构思创意时所使用的思维方法可以运用到任何领域。

于是 IDEO 公司踏入了"商业设计"这个领域,将自己的思考方法概念化,创造了一种叫作"设计思维"的思维方式。

从事制造业和创造服务工作的商务人士非常支持此思维方法,不仅如此,原本以为自己的行业与设计和创意完全无关的人,从事 B2B(企业间的电子商务)活动的人,同样可以将此思维方法运用到非营利组织(NPO)的经营运作和行政中,因此"设计思维"的思维方式瞬间就在世界范围内广泛传播。

拥有设计思维潜力的日本人

在全球范围内设有办事处的 IDEO 公司于 2011 年进军日本。在东京办事处创始人的呼吁下，本人石川俊祐，作为初创成员之一四处奔走。实际上，IDEO 东京办事处在刚刚成立的时候，还属于伦敦的设计·创新·咨询公司 PDD，2013 年才正式开始了 IDEO 的工作。

我在整个职业生涯中始终从事设计相关的工作，运用设计思维的方法助力创新。同时，我一直抱有一个强烈的想法，那就是"希望日本人能够了解真正的设计"。本书对我来说，可以说是集大成之作了。

关于"设计思维"本身，还有 IDEO 创始人大卫·凯利和现任首席执行官蒂姆·布朗的著作。阅读本书之后，还想要进一步深入地学习设计思维的人，请务必参考他们的著作。

那么，为什么我要写这本书呢？

这里，我最想说的是"对日本人来说，设计思维是什么"。

如前所述，在日本，人们对"设计"这个词的认识还不太准确。设计师在商业活动方面的存在感还很薄弱。

但是，对于这样的日本人来说"虽然目前非常不擅长运用这个思维方式，但是他们在这方面具有无穷无尽的潜力"。

要说为什么日本人潜力无穷无尽，是因为虽然美国是设计思维的发源地，但日本社会拥有比美国更适合设计思维的文化。……不，不是适合设计思维，而是数百年以来，可以说日本文化与"设计思维"本身的文化一脉相承，日本人从小就耳濡目染，沐浴其中。也就是说，日本人基本的思维方式是"与

设计思维相符"的。所以发明出设计思维的为什么不是日本人呢？这非常令人懊悔。

如果大家能够了解设计真正的含义，掌握真正的设计思维，那么大家的思维方式和创意想法的质量，甚至生活方式都会发生巨大的变化。当然，如果大家有所改变，那么企业文化也会随之改变。在不久的将来，整个日本社会应该也会发生变化。

要想达到以上目的，首先，我们必须相信自己作为"设计思维专家"的潜力，找回自信。我保证，所有正在阅读本书的人都有这种潜力，读完本书时，应该也能注意到自己已经开始拥有"设计师的视点"了。

从这里，迈出成为"设计思维专家"的第一步吧。

首先，关于我们经常听到但不能深刻理解的"设计"这个词语，我想作为本书的大前提同大家进行分享。

目 录

序言 充满误解的设计思维

"设计思维"属于谁?

正在考虑购买汽车保险的人"真正"追求的东西

"设计思维"是借用设计师的"眼球""头脑"和"心灵"的思维方式

拥有设计思维潜力的日本人

第一章 人人都是"设计师" ...001

"设计"的真正含义是什么? ...002
艺术和设计之间的区别 ...005
设计不是有创造力的人特有的东西 ...008
《2001 太空漫游》中的类人猿就是设计师 ...013
"全新注射体验"的设计 ...017
设计师就是设定问题、解决问题的人 ...024
往返于日本和英国的我想告诉大家的事 ...027

第二章 设计思维方式 ...033

你的主观观念才是武器	...034
迪士尼度假区和亚马逊都是从"自己想要的东西！"开始的	...036
即使不是天才、青春期叛逆者或独裁者，也应该相信自己	...040
我们需要的"创造力自信"是什么？	...044
创造力自信所需要的思维方式	...047
1. 在模棱两可的情况下也保持乐观	...047
2. 旅行者 / 初学者的心态	...048
3. 创建经常互相帮助的状态	...049
4. 相信有创造力的行动	...050
自信和创造力就好比鸡和蛋？	...051
有创造力的行动才能增强自信	...056
"刚才开会的时候我是这么想的……"	...059

第三章

践行设计思维的四个步骤　　　...063

构成设计思维的两大前提　　　...064

1. 思考什么？——以人为中心，创意想法不是
 来自于"事情"，而是来自于"人"　　　...065
2. 怎么做？——"一个人做不到"，在合作中
 发挥出强大的创意能力　　　...073

形成设计思维的4个步骤　　　...077

1. 设计调查（观察/采访）　　　...078

【观察】　　　...079
- "去观察特拉法加广场。"　　　...079
- 通过观察无意识的行为，促成开设260万个新账户　　　...081
- 有意识地去观察无意识的行为　　　...085
- 将在赛车中学习的知识运用到急诊室的重新设计中　　　...090

【采访】　　　...094
- 不是一问一答，而是通过"对话"的形式
 去探寻其深层心理　　　...094

- 在采访中说谎?!　　　　　　　　　　　...096
- 极端用户那里有线索　　　　　　　　　...100

2. 合成／问题的设定　　　　　　　　　　...102
- 考虑范围合适的"问题"　　　　　　　...103
- 在发现优质问题之前绝不放弃　　　　　...106
- 在调查中发现有关"体验"的提示　　　...110

3. 头脑风暴和形成概念　　　　　　　　　...114
- 头脑风暴的7个规则和2个"魔法短语"　...115
- "接受悬空状态","假设"只是下一个想法的引子　...119
- 便笺有助于创意的可视化　　　　　　　...121
- 通用性高!"主观上"的用户设定　　　...123

4. 原型制作和讲故事　　　　　　　　　　...127
- 制作原型,再推翻原型!　　　　　　　...128
- 讲述故事而不是讲述事实　　　　　　　...131

| 第四章 | 实践设计思维的组织和"个体"的存在方式 | ...137 |

从个人的技能到整个社会的文化	...138
来自两位尊敬的设计师的建议	...141
松下追求的"硬核"	...144
日本企业不擅长设定"问题"	...149
互助文化才是创新的关键	...153
你是"哪个领域的专家"?	...159
各个领域的专家聚集在一起,但没有明确分工	...162
团队建设和团队设置的推荐	...166
1. 项目开始前	...167
2. 项目进行中	...168
3. 项目结束后	...168
4. 团队合作协议	...168
5. 情绪波动图	...169

拥有不同才能的同伴才是未来的价值所在	...172
拥有展现自己弱点的勇气	...175
被他人认为是领导者,才会成为领导者	...178
给予所有团队自由决策权	...182
莱特兄弟为什么能够成为世界上最先发明飞机的人?	...187
成为"电线杆"形、"鸟居"形人才	...193
成为多个团体的"枢纽"	...200

第五章 设计思维日本人最强 ...203

为什么日本人的"设计思维最强"呢？	...204
日本缺乏的"包装能力"是什么？	...211
提升包装能力，以成为规则制定者为目标	...217
用"温柔技术"卷土重来！	...220
创意产业拯救了英国	...227
为什么在日本 My Number 制度不尽如人意？	...231
"成为意大利，还是英国？"	...234

结束语 日本复兴从教育开始 ...239

"读书、写字、打算盘 + 设计" ...240

第一章

人人都是"设计师"

"设计"的真正含义是什么？

在序言中,我们讲述了"设计思维"是如何容易被误解的。设计思维不仅仅属于从事创造性工作的人,而且它还能帮助所有生活在日新月异社会中的商务人士。

那么,在这里我们开始思考本书的大前提"设计"这个词,以及"设计师"所从事的工作。为什么要以此为前提？这是因为,如果对"设计""设计师"的理解不够充分的话,那么也就不可能从本质上理解并实践设计思维。令人遗憾的是,大多数人都不能正确理解"设计"这个词。

进入21世纪之后,IDEO公司研究出的"设计

思维"作为引导创新的思维方式在世界范围内广泛普及。但是，与其他国家相比，日本却花费了很长时间才真正接受这个概念。为什么呢？说到底还是因为对"设计"这个词语的理解与欧美各国不同。

日语中使用的"设计"当然是从英语的"design"来的。在日语中，它作为名词使用，意思是"图案、外观设计"，因此看到这个词时，大多数人会自动联想到颜色和形状。因此，日本人对于"设计思维"这个词汇的理解毫无头绪，在他们的头脑中"设计师公寓"这个词和"设计思维"这个词是不能并存的。

另外，英语中的"设计"还可以用作动词，意思是"设计""计划""策划"。也就是说，"设计"这个词原本就具有"思维创意，策划"的语感（因此，英语圈的人对于将"设计"与"思维"结合在一起的"设计思维"这个词汇完全不会觉得不协调）。

颜色和形状所带来的视觉效果、艺术、时尚，这些"名词性"的含义只是"设计"一词含义中的一小部分。

实际上，这几年，在商务活动中经常能看到"职业生涯规划""生活设计""服务设计"等词语。

但是，也许很少有人能够准确地说明"商业计划"和"商业设计"有何不同。由于引入了新概念，可能会有人觉得这是"为了做生意"而创造的词汇吧。

当然那是误会。正如刚才说明的那样，让词汇恢复它本来的含义，就能理解单纯的工作计划是"商业计划"，而描绘创造未来的工作规划是"商业设计"。

正如英语中"design"的含义，我认为，如果把"思考创意、策划想法的人"称为设计师的话，那么所有的商务人士都应该是设计师。

那么，作为设计师，我们应该进行怎样的"设计"呢？

为了更清晰地讲述这个问题，首先，我想把"设计"和容易被混淆但却完全不同的——"艺术"通过比较来进行说明。

艺术和设计之间的区别

艺术最大的特征是"自我表现",就是将艺术家内心深处涌现出的冲动和灵感以绘画、音乐、艺术品等形式表现出来的作品(如马塞尔·杜尚的作品《泉》等,对艺术本身提出质疑的作品也作为现代艺术而存在,但由于这个问题比较复杂,在这里我就暂且不细述了)。

重点是,艺术作品表达着艺术家的主张,蕴含着艺术家"想传达给大家!"的某种强烈愿望,艺术家很少会从受众的需求和喜好出发来创作艺术作品。

另外,设计最根本的思考方式是,从人们的心理和行动的变化当中,解读出其中潜在的难题和愿望,并赋予它应有的姿态。

实际上,设计的本质在于"难题的发现及其解决"。设计最基本的概念是"找出人们所面临难题的本质,在此基础上创造出解决这些难题的新的物品、体验、系统等"。

因此,如果能够发现有什么东西欠缺并且心有余力的话,谁都能够进行设计。

为了发现社会上存在的不便并解决这些不便而创立风险投资公司的行为也是设计。发现客户的不满,并给他们提供更为舒适的"服务"也是设计。像这样写书,也可以说是一种设计吧。我之所以写这本书,是因为我发现日本的商务活动中存在"很多人对'设计思维'存在误解""设计对日本人来说是非常遥远的存在"等难题,并且我想通过文字

语言来解决这些难题。

无论男女老少，任何人都能把设计作为"武器"。

举个例子，我的第一次"设计"是在 5 岁的时候。在炎热的夏天，邮递员汗流浃背地来到我家，我对他说："你好，请进"，并拿出冰水给他喝。不是父母让我这么做的，而是我通过自己的观察，把水中装有冰块的杯子拿给他的，这无疑就是我"设计"的原点。

我由于观察到邮递员脸热得发红，衬衫被汗水浸湿，从而发现了"他现在口渴"的课题，并且，我计划通过"给他拿出盛有冰块的水"的行为来解决这个课题。这样一来，我就为他提供了一次"清爽的体验"。

设计不是有创造力的人特有的东西

我非常喜欢艺术和设计,但正如我前面所说的那样,他们最大的区别就是出发点不同。艺术多从"自己的冲动"开始,而设计多从"人们所面临的难题"开始。

当我在英国作为自由职业设计师进行工作时,我才开始意识到艺术与设计之间的区别。那时,自己设计的产品自己制作,并直接卖给店铺,这种被称为"设计师制造"的做法刚刚兴起,我也跟随了这股潮流。

设计出以室内装饰为中心的产品,然后向商店

推销，在展会上展出，向企业展示该产品能否商品化……我从事的不是先从客户那里接单再制作的工作，而是按照自己的想法设计作品，靠版权费生活。这种生活方式是极具魅力的。

其实，那个时候我是以艺术作为志向的，比现在拥有更加强烈的自我表现欲。

但是，在实际设计产品的过程中，我开始意识到，自己好像和艺术家不一样。

"世界上如果有这样的东西就好了""人到底是因为什么而苦恼的呢？"在创作产品之前，以这样的视点切入。"这样做应该有利于我们更方便地生活""难道不能消除这种无用功吗？"，自然地往这种与人有关联性的设计点去考虑，这种设计观念受到了广泛好评，在竞赛中也获得了越来越多的奖项。

也有人在纯粹为了自我表现的艺术道路上发挥聪明才智,他们是从自身强烈的创作欲望出发的。而我只是强烈地希望"能给别人带来快乐"。比如给邮递员送去冰水,5岁的孩子只能从与自己相同的动机出发来思考事情。

"给别人带来快乐"是指(无论是有意识还是无意识地)解决了他们所面临的课题。也就是说,为他们开辟了一个属于他们的崭新的未来。此刻,我意识到这才是设计的作用,自己不是艺术家,而是设计师。

但是,如今的时代,艺术家和设计师的分界线变得相当模糊,其中的原因是科学技术的加速发展。

自20世纪90年代互联网普及以来,科学技术日新月异、持续创新。现在,只要使用互联网,谁都可以很简单地建立一个自媒体平台,开设自己的店铺,把自己的家改为民宿来经营。

在由我担任评委的2018年日本优良设计大奖（Good Design Award）比赛上获奖的"寺庙零食俱乐部"就是一个很好的例子。将信徒们供奉在寺庙里的点心、水果、日用品等作为佛祖"富余的供品"，分发给生活贫困的家庭。对于这样的转赠活动，截至2019年2月，全国有1 035所寺院参与其中，408个团体出力支持，每个月约有9 000名孩子收到食品。

此项精彩活动令人吃惊的一点是，创始人是一位和尚——现在仍在担任住持的松岛靖朗先生。他通过2013年发生的一件事，了解到现在社会仍然有孩子被饿死，这使他非常震惊，于是他很快开始行动，聚集了很多的支持者，短短数年就发展为如此大型的活动。

既不是设计师也不是企业家的人创建的服务获得了设计大奖。以前只有被上帝选中的天才和信息灵敏度高的人才能掌握的各种技术，现在所有的人

都能够运用，我认为，这是一件非常令人兴奋的事情。另外，由于很容易产生"想做一件的事"的想法，所以即使自己没有掌握"做那件事"的技术，也很容易得到拥有那项技术的人的支持。

随着技术门槛的降低，任何人都可以进入商务领域，人人都可以设计。正因为如此，在这样的时代为了能够打动人心，除了从"难题"出发的设计师的想法之外，类似"想要创造这样的东西，想要传递这样的想法"这种艺术家的冲动也是非常重要的。设计给人们生活带来的便利性，以及其背后蕴含的设计意愿的强烈程度都将成为打动人心的重要因素。

这一点将在后面说明，现在活跃在商务场合的设计师的共同点是"拥有很棒的主观想法"。正如上面所说的那样，他们主观上拥有类似于艺术家"我是这样想的，我想这样做"的想法。在未来，拥有艺术家主观想法的复合型设计师将会越来越活跃。

《2001 太空漫游》中的类人猿就是设计师

在此,我们将进一步深入挖掘"设计"的含义。

我认为设计的起源是"工具"。因为工具的发明才是解决人类所面临的问题和开拓崭新未来的关键所在。

你知道斯坦利·库布里克导演的《2001 太空漫游》吗?电影伊始有这样一个场景:有一只类人猿从睡梦中醒来之后,第一次将骨头作为"武器"拿在手里,此前骨头只是作为与石头和小树枝的同类而存在,从来没有被当作"武器",这给人留下了

非常深刻的印象。在这个场景里，类人猿也很兴奋，我第一次看到这个场景时也非常兴奋地说道："这才是设计！"

因为这只类人猿给"骨头"赋予了新的价值，把它设计成"武器"这一工具，于是这只类人猿开拓了"一个崭新的未来"！

也因此，类人猿都变得可以打死猎物，也可以将吃完的猎物骨头打碎，还可以和同伴们争斗了。所以"它之后"的类人猿，应该说与之前的类人猿完全不同了。是的，那只类人猿就是设计师。

在这一点上，人也一样。

从"追不上远处的猎物"这一难题出发，制作出弓箭的设计师。

通过解决"耕地实在太辛苦！"的难题，制作出锹的设计师。

通过解决"如何才能同时向很多人传达信息？"的难题，发明出印刷技术的设计师。

因为某位设计师的设计，人类才能不断地向前发展。每当这时，就会有"哇，有它真方便！""今后如果没有它就不能生活了！""它真的帮我们大忙了！"等高兴的声音出现。然后，随着时间的推移，它就慢慢变成了在生活中理所当然地存在。正是因为设计师能够策划未来，新的历史才得以被创造。

回顾近些年的历史，史蒂夫·乔布斯无疑也是"设计师"，而不是经营者或工程师，当然也不是艺术家。他是一位推动人类向前发展、创造未来的设计师。

有关乔布斯的有名的故事中，有一个关于"各种生物运动效率"的故事。

有一次，他读了一篇关于各种生物运动效率的研究文章，其中包括人类。在列表中显示了不同生物移动相同的距离各需要消耗多少能量，结果表明，能量消耗最少的是秃鹰。

那么，我们人类排在哪个位置呢？人类位于列表倒数 1/3 左右的位置，并不引人注目。但是，其他人试着计算了一下骑着自行车的人的运动效率，结果竟然是秃鹰的两倍。

这个事实说明了什么？因为设计出了自行车这一工具，人们就能够大大提高运动能力。

在此结果出来之前，乔布斯就认为："对自己来说，计算机之于大脑，好比自行车之于双脚。通过计算机这个工具，我们可以拓宽智商边界。"

借助设计的产品，借助技术，来拓宽人类的智商边界——这就是 Apple 产品设计开发的出发点。

那么，由于有乔布斯设计的产品，人类向前发展了多少呢？有没有创造一个"崭新的未来"？

如果将 2007 年 iPhone 发售以前的街道场景和商业模式同现在的进行比较，就会清楚地明白这一点。

「全新注射体验」的设计

如前所述,设计和工具有着密不可分的关系。但是,"工具的发明"即制造,制造不等于设计,在这一点上,我希望大家不要产生误解。设计的初衷不是为了生产出新的"产品",而是以人为本,探索眼前的"人"真正的需求。

那么,是什么契机让我意识到这一点的呢?是我从毕业后工作的第一家公司松下辞职以后,在英国的设计·创新·咨询公司 PDD 负责某个项目时意识到的。因为有了那段经历,我才从内心深处真正理解了"什么是设计"。

最初,公司与开发医疗器械等产品的瑞士默克雪兰诺公司(Merck Serono)合作开展了以下项目。

"有的孩子患上了疑难杂症,一年365天,必须每天都注射生长激素。只要家里人一拿起注射器,孩子就会大声哭喊,吓得身体都会发抖。这无论是对父母还是对孩子来说,都是非常痛苦的时光。有没有什么办法可以解决这个问题呢?"

到底怎样才能帮助孩子们度过这段痛苦的时光呢?解决此问题是非常有价值、有意义的,为此公司专门成立了一个研究解决此问题的项目组,而我作为全新阵容里的一位设计师也参与其中。

首先,为了思考"为达到该项目的要求我们必须做什么",我们拜访了患病孩子的家庭,观察那些每天必须注射的孩子们,对他们反复进行采访。

于是,我们明白了"孩子们害怕的是关于注射

的'一切'"。"一切"是什么意思？尖的针头，显示药液剂量的刻度，拿着注射器的大人，猛地一下刺入皮肤的感觉，药液慢慢被推入身体的动作，注射器的形状，以及打针时附带的动作和人，这一切都让孩子们无比恐惧。换言之，在孩子们的大脑里，与注射相关的所有东西、动作都被与恐怖的"记号"联系在了一起。

因为不是这个故事的主线，所以简单地说明一下，设计中的"记号"是指"人在迄今为止的人生中所掌握的一种能力——无意识地给某些东西赋予一些固定的含义"。例如有光泽的银色代表"（像贵金属一样）有高级感"、流行色系的室内温馨装修风格代表"拥有孩子的家庭"、皮大衣代表"富裕"……大家在思考的时候会不由自主地这么想吧？有的孩子在医院一看到注射器就哭，就是因为注射本身这个形式被赋予了"恐怖"的含义。

那么，通过对这些孩子们的调查研究，我们发现

最重要的课题就是"想出一种能够消除恐惧的设计"，也就是设计出一种全新的不会恐惧的"注射体验"。

为此，我们应该制作什么样的注射器呢？如果是你的话，你会怎么做呢？请思考。

首先，我们从消除所有关于注射的"记号"开始。

为了彻底消除能让人联想到注射器的所有事物（如针、透明的圆筒状主体、刻度等），我们决定采用完全不会让人联想到注射器的，有着塑料质感的"箱状"容器作为注射器的主体。

另外，在注射器主体的背面还可以放入自己喜欢的照片和画等，规格也可以进行定制。这是为了通过个性化设计，让孩子意识到"这是自己的东西"。以前的注射器怎么说都被认为是"医生的东西"吧。

但是，如果注射器看起来像玩具的话，那它作为医疗器械的可信度就会降低。考虑到两者之间的

平衡，我们把目标定为设计一款"看起来不害怕但很严肃"的注射器。

当然不仅仅是外表，"全新的注射体验"才是这个设计的精髓。

首先，将"被家人扎针，慢慢地将药液推进去"的动作改为"自己按下按钮"。为此我们设计了一种新的结构，那就是将注射器贴在皮肤上，然后按下按钮，针头就会从注射器内部伸出并扎进身体里。采用这种结构，针伸出的部分自己是看不见的。因此孩子们就可以毫无抵触地自己按下按钮（心理学上也曾

证实,只要看不到"恐怖的记号",疼痛就会减轻)。

而且,从注射器本身来看,孩子们还可以自己选择"扎针的深度""扎针的速度""液体注入的速度"。他们一边看着注射器,一边对家人说:"哪个深度扎进去是最不疼的?""是中间的深度吗?""那我以后就按照这个深度设定来扎针吧。"

实际上,针的深度和扎的速度与疼痛没有明确的关系。但是,心理学上已经证实,如果孩子们意识到"这是自己选择",那么恐惧心理和疼痛感都会得到减轻。

这个改动彻底消除了与以往注射器有关的所有"记号",将心理学上效果显著的"全新注射体验"应用到生活中。

我们设计的这款注射器受到了医务人员和孩子父母的欢迎,得到了他们的支持,因为它使得孩子哭喊的声音和家人的痛苦都消失了。

当然，比任何人都高兴的是孩子们自己。疼痛和恐惧被他们从人生中消除。而且，可能这样说有些夸张：他们体会到了"自己的人生可以自己选择"的感觉。

这是制作新产品过程中涉及的"设计"。乍一看，大家可能会认为这是以前那种关于颜色和形状的设计。但是，这本质上并不是产品造型的问题。消除疼痛和恐惧心理，创造出一种全新的注射体验，这才是设计的核心所在。也就是说，从体验式设计切入，最终制作出有实际形态的东西。

参与这个项目对我来说也是一个很大的转折点。说实话，在那之前我对产品本身非常在意，就是无论如何都想设计出一款有实际形态的产品，但现在我已经不再拘泥于产品本身了。

"我们可以从本质上解决人们面临的重大难题。"——我被这种设计的深奥之处，以及作为设计师的有趣之处所吸引正是因为这个项目。

设计师就是设定问题、解决问题的人

到这里为止,我在解释艺术和"工具"这两个辅助概念的同时,讲述了设计的本质及其作用。这一定与大家迄今为止接触的"设计"的概念不同吧。

在日本,长期以来设计师一直给人一种"追求视觉效果"的印象。有人认为设计师是在产品的策划、战略、销售计划设定完成之后,只从事最后生产输出部分的人。也有人认为设计师是"完全不懂商务和感性的人"。

最近,对设计师的这种明显的"歧视"越来

越少了，但是，有与"CEO（Chief Executive Officer，首席执行官）""CFO（Chief Financial Officer，首席财务官）"并列的"CDO（Chief Design Officer，首席设计官）"的公司还不多[在日本之外，照片墙（Instagram）、爱彼迎（Airbnb）、小米等创业成员中有设计背景的人在增加]。有很多公司，原本就没有设计师，在必要的时候设计工作选择外包。

但是，我想读到这里的人一定能明白这是对"设计"的一种很大甚至可以说致命的误解。

从世界范围来说，设计师本来就是参与整个项目流程的人。从项目开始阶段——思考"此项目原本是为了解决什么人的什么难题"这一"问题（或主题）"，到项目的最后阶段——解决该难题的商务活动，设计师都会参与其中。这一点非常重要。仅仅去解决给出的难题是远远不够的，只有从设定课题的阶段开始参与，才能称为是真正意义上的设计师。

设计师总是以人为本。

他们总是在思考,对于人们所面临的难题,可以提供什么样的解决方案。

他们总是想象"崭新的未来"。

即使没有从事设计师这个职业,持有这些观点的人也都可以称为设计师。因此,IDEO的成员无论是总务、工程师、心理学家还是食品科学家,他们的头衔里都有"设计师"这个词。设计师不是一种区分职业种类的方式,而是代表了一种立场和观点。

读完本书后,希望大家也能在各自的工作中成为"设计师"。我一直在为此祈祷。

往返于日本和英国的我想告诉大家的事

刚刚稍微提到了头衔的话题,在IDEO,我的头衔是"设计总监",负责参与决定其他项目的整体方向,担任项目成员的导师等。我一半左右的工作都是保证"IDEO Tokyo"(IDEO东京办事处)设计开发的产品的输出质量。或许可以说我承担了引领IDEO"设计思维专家"们的工作。

这样的我将在本书中担任引导大家的角色,所以请允许我在这里先简单地自我介绍一下。

我在日本和英国作为设计师积累了很多经验。

但是首先我想告知大家的是，我是一个在极其普通的家庭中成长起来的极其普通的少年。我的父母没有从事过富有创造力的工作，我的家里没有摆满艺术作品，我并不是在那样特殊的环境中长大的，请大家放心。

转机出现在我 18 岁的时候。我认真地完成了一次考试，顺利考入一所日本国内的大学，但半年后就中途退学了。"我想通过自己的双手创造出什么"，现在回想起来，那时的我怀着一颗略带迷茫的野心去了伦敦。为了学习设计，我考进了伦敦中央圣马丁艺术与设计学院。

在校期间就作为产品设计师参与社会活动的我，在毕业的时候得到了松下一位优秀叔叔的邀请，决定回到日本参加松下的招聘考试。考试时只有我一个人穿着休闲装，然后我就被人事部门慌慌张张地要求借用父亲的西装来穿，虽然中间发生了这个小

插曲，但我还是顺利地进入了松下，从事了6年以音频设备为主的家电设计。

从松下辞职之后再次前往英国，我进入老牌的设计·创新·咨询公司PDD。PDD中虽然没有"设计思维"这个说法，但是他们的研究方法其实就是设计思维。在那里，我有机会咨询欧洲及亚洲各国的企业，也包括日本企业。

那时我才意识到了日本在设计认识方面的"落后"。

日本对设计和设计师的认识与世界的认识相比，存在很大的差距。日本大概落后了两三圈。很多企业只是将设计的概念理解为"使颜色和形状更加美丽"。

而在日本的邻国韩国，三星和LG在成为具有国际影响力的大公司之前就开始认真地在公司内部

培养设计师了。他们理解设计的本质,进行了巨大的投资。

"啊,这样一来,日本企业不久就会在世界舞台上失去立足之地了。情况不妙啊。"

几年后,我的这种危机感真的变成了现实。

这样的经历让我产生了"想为日本工作"的热情。为了实现内心的这个愿望,我放弃了留在最喜爱的英国的想法,致力于创立"IDEO东京办事处"。

在IDEO的五年里,我们一直在与众所周知的大型企业、中小型企业、大学和公共机构一起不断探索并创造着新的想法,接触的行业涉及金融、食品、教育、运输等多个领域。与此同时我们还在日本国内召开研讨会,推广设计思维的理念。

2017年,我与AnyTokyo创意设计节的创

始人田中雅人一起成立了自己的公司"任意项目（AnyProjects）"。2018年，我受邀加入了波士顿咨询集团[BCG（Bosto Consulting Group）]旗下专门负责创新业务的BCG数字风险投资公司（BCG Digital Ventures）。

以上就是我的简历。本书中能举例说明的案件只有一点点，但是到目前为止我利用设计思维，已经创造了很多"崭新的未来"。

另外在举办设计思维研讨会的过程中出现了很多值得我学习的课题，例如：日本人在运用设计思维时容易在哪些地方产生磕绊；怀着怎样的心态才能更好地运用设计思维等。

我想在本书中通过我的这些经历将设计思维的精髓传递给大家。首先，让我们从实施设计思维所必备的思维方式开始说起吧。

第二章

设计
思维方式

你的主观观念才是武器

大家认为要想成为一名"优秀的设计师"必须具备什么样的条件呢?

我想读到这里的人应该知道,答案并不是擅长画画或有品位、有灵感之类的。善于观察的眼睛?善于替别人着想的体贴?有洞察社会的眼光?善于捕捉最新的技术?……

"具备了这个条件就一定能成为设计师"这样的"魔法"技能当然是不存在的,所以这个问题有很多的"正确答案"。大家脑海中浮现出的答案恐怕都是必备的要素吧。

但是,如果让我首先提出一个条件的话,那就是"对自己的主观要有自信"。

设计师是从不掩饰自己的"有趣""无聊""太棒了""为什么?""不奇怪吗?""心里的疙瘩""内心的在意"等情感,懂得珍惜的人。他能够将以自己内心的真实情感为基础的想法毫不畏惧地传达给对方。

大家觉得意外吗?但是,如果对自己的主观观念不太自信,无论他是多么优秀的商务人士,都不能成为优秀的设计师,都不能成为"设计思维专家"。

为什么我认为在设计师必备的诸多要素中"主观"尤为重要呢?话说回来,"相信主观"到底指的是什么呢?

有关设计思维的课程,我想首先从这里开始。

迪士尼度假区和亚马逊都是从"自己想要的东西!"开始的

"这只是你的主观想法吧?"

看不到周围的人和事,以自我为中心,感情用事……大概只有在我们的想法极其主观的情况下才会被这样说吧。

特别是进入社会后,我们一直被训练要"客观"。客观的数据和想法更有说服力,能够同周围的人分享,也能得到认同和信赖。说话做事比较客观的人容易给人留下"聪明""能干""公平"的印象。

但是，我确信在今后的世界里，"主观"才是"武器"。

例如，被很多人疯狂追求的产品或服务，大体上都是从一个人的"我想要！"这种强烈的主观意识开始的。

举个简单易懂的例子：迪士尼度假区，其创始人华特·迪士尼每周都会带女儿们去动物园和游乐场玩耍，据说他只能坐在长椅上吃花生，看着孩子们玩儿。在那里，他的脑海中浮现出一个想法，那就是"虽然自己是大人，但也很想要一个能和女儿们共度欢乐时光的场所"，现在的迪士尼度假区就是在这一想法的基础上诞生的。

另外，亚马逊创始人杰夫·贝佐斯下定决心开发亚马逊电子书阅读器（Kindle）的动机是"希望创造一个能让阅读变简单的世界"。

美国的书籍价格比日本高，30美元以上的书也很常见。但是他认为："书籍本身的竞争对手将不再是其他书籍，而是游戏、博客和网络报道。"他说："如果照现在这样发展下去的话，相比于其他的娱乐方式，人们就不大会选择阅读书籍了。为了保护出版文化，我们应该创造一个轻轻松松就能购买书籍的环境。"

于是，他创造出了一种比纸质书更便宜，并且在任何地方都能轻松购买书籍的亚马逊电子书阅读器。

亚马逊电子书阅读器所追求的世界是"无论什么样的书，无论什么样的出版商，无论什么样的语言，只要是你想要的书，都能够在60秒之内买到"。这是在杰夫·贝佐斯"想要守护书"这样强烈的主观观念的基础上诞生的。

开发亚马逊电子书阅读器的动机，并不是站在

经营者的立场,考虑这样做就能赚钱,而是站在消费者的立场,希望可以任性地购买书籍。

此想法绝对不是源自逻辑性的思考、市场营销或客观性的视点。一直以来,改变世界的所有想法都是从某人的"主观观念"开始的。每一次创新都是源自于相信自己的"主观观念"。客观性解释说明(解决方案)的强度由"论据的数量"决定,主观性解释说明(解决方案)的强度由"相信自己的强度",也就是自信的强度决定。

即使不是天才、青春期叛逆者或独裁者,也应该相信自己

"不,不,迪士尼是经营者,所以才会坚持这种主观观念吧?"

大家可能会这么想。一般的企业职员不能将自己的主观观念强加于人,而是必须根据客观的数据从逻辑上说服对方,从而达成共识。

但是时代变了。为什么这么说呢?因为获取信息的门槛显著降低了。

只要不是只能运用特殊技能,如"乘坐时光机采访未来人"等才能获得的信息,其他几乎所有的数据谁都可以获得。如果只是从那些数据中符合逻辑地积累假设,那么竞争公司和竞争对手也能得出与你同样的结论。

A公司、B公司、C公司为了实现与其他公司之间的差异化而绞尽脑汁。但最终都推出了相似的产品和服务这个结果可以说是"逻辑性思考至上主义"造成的。

正是因为日本人原本就意识到了自己不擅长逻辑性思考,所以"逻辑性思考"曾经风靡一时。可以说,因为逻辑性思考的流行,日本的商务人士都变得十分客观,追求逻辑性。

但是,如果大家都拥有同样的逻辑性思维,而你不能从这种逻辑性思维里挣脱出来的话,就想不出好的创意。只有你主观上认为"有趣!"才能使

受众大为惊叹。"能够得到实证的东西是没有优势的",客观的、有逻辑性的东西,在创造新价值的阶段也是没有任何优势的。

所谓设计思维,就是重视通过观察来形成主观观念的一种方法。"自己实际调查研究些什么,从中感受到什么,然后赋予它某种意义,最后萌发出某种创意的想法",设计思维就是这样一种思维方式。

也就是说,"你对事物抱有什么样的感想"这样的主观观念和想法就是设计思维的全部。因为我们必须从定量转向定性。

然而,这也是设计思维被认为"很困难""捉摸不透"的原因之一。因为世界上很多人对自己的"主观想法"没什么自信。"我是这么想的!"抱有这种主观想法勇往直前的,只有一部分天才,或者青春期叛逆者,在这一点上我深信不疑。

不用说，这肯定不是只有天才、青春期叛逆者或独裁者才拥有的思维方式。如今的世界，由逻辑和客观产生的东西已经饱和（而且这些东西大概也会在不久的将来交给人工智能），所以我们每个人都必须学习并实践那种重视主观想法的思维方式。

我们需要的"创造力自信"是什么？

实践设计思维所必需的思维方式有多个，其中一个就是日本人特别容易缺乏的"主观观念"。所以我首先对"主观观念"进行了说明。

在设计思维方面，"思维方式"和"技能"好比车的两个轮子，为了让车能够笔直前进，必须要做到"两手抓，两手都要硬"。这两者都是必不可少的，不能说哪一个更重要。

但是，如果硬要说的话，我希望日本的各位首先意识到的是"思维方式"。为什么这么说呢？因

为大家对自己施加的"刹车的力量（即消极的心理暗示）"太强大了。

这也可以说是人们在迄今为止的社会生活中所形成的思考习惯。为了解开这个"刹车的闸"，使"车轮"前进，首先要了解"作为设计思维专家应该拥有的思维方式"，平时就要意识到这一点。这应该是培养大家的"创造力自信"——"对自己的创造力有信心"的第一步。

这里我使用了"创造力自信"这个词，这也是IDEO提倡的概念。但是，"创造力"和"设计"一样，是非常容易被误解的片假名（日语里的"创造力"和"设计"这两个词都是外来语，所以都是用片假名表示的）。在研讨会上使用"创造力"这个词时，经常会有人露出事不关己的表情。从行业来说，就会联想到广告代理商和媒体；从职业种类来说，就会联想到企划和设计师这种"在市中心上班的极少数人的工作"。

但是,"创造力"与行业和职业种类完全没有关系。当然,这里的"创造力"指的不是所谓小说、漫画、电影等作品的创作能力。

创造意志坚强的人生,并且通过创新开发创造新的物品和新的体验,解决国家所面临的重大问题。

正是在这些大大小小的地方发挥着作用的"创造未来的普遍力量",才能被称为"创造力"。

"相信自己有改变周围世界的力量"的自信。

"自己有能力创造出什么,并能将其付诸于实践"的自信。

"相信自己的想法会很受欢迎,并想要讲给大家听"的自信。

这些就是"创造力自信"。

创造力自信所需要的思维方式

那么,除了刚才讲到的"相信自己的主观观念"之外,设计思维专家还提出了以下4个"为了拥有创造力自信所必需的思维方式"。

1. 在模棱两可的情况下也保持乐观

一般来说,人们讨厌没有方向性、没有假设的扑朔迷离的状况。这时,乐观地认为"自己总有一天会想出好的创意",这一点非常重要。在急迫的情况下,不要坐在桌前抱头,也不要眉头紧锁。正是因为一边喝着咖啡闲聊,一边欢欣雀跃地寻找着

"那里会不会有线索",好的创意和想法才会浮现。

因此,有创造力自信的人"给人的感觉总是很乐观"。

2. 旅行者/初学者的心态

在初次到访的国家,映入眼帘的红绿灯、广告牌、店员的行为举止等都会让你发出"为什么会这样呢?""真有趣!"的感叹,对吧?对于旅行者来说,旅行是探索新发现的宝库。将旅行者的这种心态带到日常生活中,这是创造力自信所需要的第二个思维方式。要消除类似"就是这样的呀!"这种固有的思维或刻板印象,试着用外来人的眼光来看事情。这样的话,再熟悉不过的风景里也会有新的发现。

这种"旅行者的眼光"不仅局限在日常生活中。刚进公司的时候觉得不可思议的公司和业界的习惯,

刚到东京时受到冲击的城市规则,对于这些,大家有没有觉得渐渐地就习惯了,什么都感觉不到了?对于现在认为是"理所当然"的事情,再次运用初学者的眼光来看待它,就可以找到闪闪发光的创意想法的源泉。

3. 创建经常互相帮助的状态

我和大家(抱歉,这样说肯定有些失礼)都不是全能的天才,有自己擅长和不擅长的地方,也有喜欢和不喜欢的事情。每个人都有自己的个性。把这些不同个性的人组合在一起,形成团队并提出想法,会比一个人的个体更有创造力。因此,遇到困难的时候,如果你求助,马上就会有人来帮助你;如果有人来喊你帮忙,你就会说"小事一桩,包在我身上!"。创建这样互相帮助的环境是非常重要的。

4. 相信有创造力的行动

做与以往一样的东西,做与大家相同的事情,单纯为了竞争,寻求简单的差异化……这是一种反对创造力的姿态,就像按照别人画的地图轨迹行船似的,轻松且危险系数低,但是,只能到达已经被人发现、被人征服的陆地。

做出与以往不同的东西,拥有与大家不同的想法,以此为目标的话,就像行船时只拿着空白的地图,连指南针都没有,只能依靠北极星和太阳前进。这非常困难,而且需要相当大的勇气,但是,只有这样才有可能到达迄今为止无人发现的海和新大陆。希望大家能够挑战一下这样的航海经历。

如果你想拥有创造力,那就相信有创造力的行动吧。首先让我们行动起来,因为只是在桌子上趴着看地图的话,是无论如何都找不到新大陆的。

自信和创造力就好比鸡和蛋?

IDEO 的创始人大卫·凯利和他的弟弟汤姆·凯利多年来一直致力于传播"创造力自信"的概念,甚至还出版了一本合著书籍《创造性思维》(由日经 BP 社出版),书中传递着"谁都可以拥有创造力,所以我们更要有自信"的观念。

另外,哥哥大卫·凯利还在斯坦福大学创办了设计学院"d.school"(斯坦福大学哈索普莱特纳设计学院)。他一直致力于传播设计思维的活动。如果说现在世界上对"设计"相关知识的理解与应用

能力有所提高的话,可以说IDEO凯利两兄弟的贡献很大。

凯利两兄弟是一个充满创造力的小团体。他们都是日本的忠实粉丝,所以当哥哥大卫·凯利战胜癌症的时候,为了庆祝病情好转,他们兄弟二人选择了来东京和京都旅行。如此热爱日本的他们在合著的书籍中,对于日本人性格的深奥之处是如下记载的,我为此感到遗憾。

"根据最近对世界上5个国家的5 000人进行的调查结果显示,除日本以外其他国家的调查对象回答说,日本是世界上最富有创造力的国家。但是,做出这种回答的人当中,日本人的比率是最低的……"

但不管怎么说,这个结果还是令人满意的。我看了这个结果后也觉得"这很像日本人的作风"。这完全是因为很多日本人都认为"自己是最没有创

造力的人",甚至觉得"自己完全就不是那种有创造力的人"。他们都对自己没有自信,给自己"刹车的力量(消极的心理暗示)"太大。

在这里我想要告诉大家:如果没有自信(创造力自信),就无法发挥自己的创造力;缺少自己想法的话,就不能拥有创造力。

请试着想象一下。

寻找好的切入点来构思企划的同事,在媒体和社交网络服务(SNS)上看到的创业者,充满活力地采用"新工作方式"的人们……

他们看起来都对自己的想法很有自信,眼睛发亮,挺着胸膛,大声地呼吁着大家,在行动中实践着自己的想法。

当然,"展示"也只是将自己的想法付诸行动的战略之一。但是,他们都能将"自信"与实际行

动相关联,从而产生出下一个创意。如此一来,他们就会变得越来越有创造力。

所以,在这里请一定要做以下两个约定:

1)如果你大脑里的某个小角落还认为自己没有创造力,或者认为自己的想法没什么了不起的话,就请马上放弃这样的想法。可能很难让你突然变得有自信,但是首先让我们试着放下对自己的想法和创造力的不信任感吧。

2)即使在有自信的人面前,也要强迫自己采取"富有创造力的行动"。

具体应该怎么做呢?首先我建议大家要懂得"制造机会"。这里的机会指的是,能够勇敢地说出自己想法的机会,就是无须经过客观理性的思考与筛选,而且绝对不会有人对说出的想法进行肯定或否定的评价。

可以腾出时间，与值得信赖的伙伴就自己所面临的课题共同思考出一个解决方案。

也可以组建社交网络服务讨论群，在部门规定"星期三的午餐时间是新项目策划的头脑风暴会"等等。

刚开始的时候，可能会觉得把自己的想法说出来很难为情，会逞强地认为"必须要说出看起来聪明睿智的想法才行"。但是在不断说出自己想法的过程中，慢慢地你就会变得能够直言不讳地问出"这个是不是很有趣？"。你应该能感觉到自己想法的质量和数量在成正比例的变化。

所谓有创造力的人，不仅仅是发散性思维很强的人。自信心很强，也就是始终相信自己主观想法的人，结果都会慢慢变得有创造力。所以从某些方面来说，自信心和创造力就像"鸡和蛋"一样。

有创造力的行动才能增强自信

关于"主观观念"和"创造力自信"的重要性,没有相关的数字、先例、实际成绩等依据也没关系。不,应该说没有相关的依据最好。因为,如果有依据的话,那就不是主观而是客观了吧?正是因为没有依据,才会说出"相信自己"这种主观上"自信"的话。

我也是没有任何依据地就对自己的创造力非常"自信",而且一直以来我都在运用这种"自信"去开拓人生的道路。

在第一章中稍微提到过,我在日本的大学学了半年就中途退学了。因为原本我就与周围的人不太

融合，有些格格不入，而且我内心产生了"想通过自己的双手创造出什么"的想法，所以我就考入了伦敦艺术大学中央圣马丁艺术与设计学院。

我是一个极其普通的男生，没有关系也没有门路。我从小在严肃认真的父母身边长大，在茨城的某个偏僻乡村的高中上学。在那里我埋头于社团活动，度过了青春。当然，我也没学过与设计相关的书籍和知识。尽管如此……"我看事物的角度和别人不一样"，不知为什么我那么有自信（其实之前说到的，我5岁时给邮递员拿冰水的经历算是其中的一个原因，但"给邮递员拿冰水"在别人看来是极其简单的吧）。

另一个原因是，英国的环境对我的自信也起到了促进的作用。一个班60人，来自30个不同的国家，生活习惯、常识和行为方式都五花八门。在土耳其和意大利，因为对"简单"的感觉和定义不同，所以不存在"某个想法是错误的"这种情况。

在那样的环境下，就能勇敢地说出自己的想法而不介意别人的眼光，因此也能从周围的环境中增加和产生有趣想法的灵感。然后原本就有的自信就会增强，创造力也就提高了。

我周围也有很多人受益于创造力自信。例如，大学时代，我有个同班同学名叫罗布，他用回收再利用的报纸材料制成了一个椅子模型（试制品），并将其进行了展示。其实，我到现在还不太明白那个椅子的优点（听说它很稳定），但他当时却是一副自信满满的样子。

结果就是，某个材料制造商看到他那个崭新的作品，于是对他发出了邀请。这时，我才强烈地感受到"对自己的想法抱有自信，将想法从大脑中提取出来，然后试着做成模型给别人看"的重要性。现在，他作为新材料开发方面的专家，出版了世界上非常受欢迎的材料方面的书。

"刚才开会的时候我是这么想的……"

因为害怕"可能会被嘲笑"而犹豫不决，或者因为"不能在大家好不容易要达成一致的时候插嘴"而思前想后，即使大脑里有想法也不发言……

这些都是很常见的情景吧。据我所知，晚上在酒馆喝酒的时候，会有很多人说出自己的想法："刚才开会的时候我是这么想的。"其实那也是非常棒的想法！

这样的人大多都是好人。他们很谦虚，能够察言观色，善于观察周围的情况。

但是遗憾的是，如果保持这样的立场与姿态，就不能成为有创造力的人。我们必须相信自己的创造力，勇敢地说出自己的想法并将其付诸于行动，卸下自己套在身上的"枷锁"。

在多元化的环境中学习设计和艺术，让我切实体会到活出自我是多么重要、多么有价值。从卸下"枷锁"这个意义上来说，也许我是幸运的。

但是，已经失去自信的人也不必担心。因为创造力是可以通过学习获得的，自信是可以从现在开始培养并掌握的。

在实践设计思维的时候，仅靠思维方式肯定无法进行高质量的讨论；仅靠技能（知识）的话，也会因为自己身上的"枷锁"而焦急。

为了推着"思维方式"和"技能"这两个车轮笔直前进，请经常提醒自己"相信主观观念""保

持乐观""拥有旅行者的心态""与朋友互相帮助""采取有创造力的行动"这5种思维方式。

学会这5种思维方式后,当发现无意之间套在自己身上的"枷锁"时,就会想将其解开。希望大家以此为契机,一点点卸下"枷锁",找回自信。

第二章

践行设计思维的四个步骤

DESIGN

构成设计思维的两大前提

截至目前,我已经对"设计的真正含义""设计思维方式"这两点大致进行了说明。

设计是解决问题、描绘未来、创造未来的。为了解决人们所面临的课题而策划创意想法的人,全部都是设计师。为了成为优秀的设计师,要学会"相信主观观念""保持乐观""拥有旅行者的心态""与朋友互相帮助""采取有创造力的行动"这5种思维方式,特别是要找回日本人普遍欠缺的"创造力自信"。

从本章开始可以说终于要进入核心内容了,主

题就是 "设计思维的技能" "在实际工作生活中如何实践设计思维"。

但是,要想掌握设计思维的技能,在理论上了解"设计思维的真正含义"是必不可少的。在不了解此基本常识的情况下学习设计思维的技能,完全是在纸上谈兵。

在此,让我们来思考一下运用设计思维的两大前提。

1. 思考什么? ——以人为中心,创意想法不是来自于"事情",而是来自于"人"

设计思维的出发点是"以人为中心"的思维方式。这一视点是极其重要的,所以接下来我要通过具体的事例来给大家介绍。

新加坡政府曾经米 IDEO 新加坡办事处寻求过

帮助。说起新加坡，大家都知道，新加坡国民中有将近一半的人是移民。拥有大量优秀的移民，且犯罪率低，这样成功的国家可以列举出很多。

但是，来自世界各地的移民对新加坡的印象并不太好。所以新加坡政府面临着一个课题，那就是有不少人对国家抱有不满的心理。

"移民明明是他们自己选择的，为什么现在还会不满呢？我们到底应该怎么办？"

政府非常头疼，于是委托了IDEO新加坡办事处来帮助他们。IDEO新加坡办事处迅速召集人员，组成团队，运用设计思维来解决这个问题。

各位移民是经过怎样的流程来到新加坡、入境并融入社会的，是在怎样的瞬间、怎样的心境下做出移民决定的，他们内心深处在追求着什么？团队全体人员一起观察、采访并探寻了可能连本人都没

有意识到的真心话。

此次调查得出的结论让我感到有点意外。

税费太高？移民受到歧视？警察对移民的态度不好？

以上哪个都不是。而是因为"入境时要填写的文件资料不够体贴"！

当然那些文件资料在业务手续上并不存在不完备的地方。但是这些来自政府的文件对于那些对今后的生活很迷茫的人来说，却有一种"上级对下级"的高高在上的感觉，好像透露了一种国家无计可施，没办法只能放你入境的态度，所以从入境时填写文件资料开始，新加坡政府就开始无意识地给那些移民留下了消极的印象。

意识到"真正的课题是什么"的IDEO新加坡

办事处决定重新设计入境新加坡时要填写的文件，多次重新制作模板，向政府提供了能给人一种表示欢迎的感觉的入境文件。不，准确地说，提供的不是文件，而是一种体验——国家政府笑脸相迎，呼吁大家携手共创新加坡的繁荣。

从新加坡政府委托 IDEO 新加坡办事处得出以上结论，仅仅花了 3 个月的时间。听说自从使用了 IDEO 新加坡办事处设计的文件模板以来，各位移民对新加坡政府的消极情绪骤减，换句话说，新加坡政府提高了各位移民的幸福感。

所谓设计思维的"以人为中心"，表达的是一种态度——想要创造出"人"内心深处所追求的东西。

一般来说，在开发商品的时候，很容易优先考虑目标销售额、企业的资产、现有的技术水平等因素，但是我们首先要了解的应该是真实用户的内心想法，而且其中最重要的项目应该是深刻理解人的

深层心理，发掘潜在课题。这样的思考方式就是"以人为中心"。所谓设计思维，其实是以人为中心进行创新、创造的方法。

在上述新加坡的项目中，IDEO新加坡办事处成功的关键是：发现了以移民身份生活在新加坡的人们内心深处的愿望，即"想要得到国家的欢迎""想切实感受到被国家需要的感觉"。如果没有意识到这个核心的话，就可能会花费巨大的成本，制定完全不相干的政策（如"移民启迪周"或税收优惠制度等）。

但可能会有人说"直接去询问受众的目标不就行了吗？""落实完善监控制度不就行了吗？"，话虽是这么说，但很遗憾，事情并没有那么简单。

举个简单易懂的例子："T"形福特车的发明。在没有发明汽车的时候，人们乘坐马车出行。所以如果我问坐在马车上的人"你想要什么？"，他只

会回答"想要一匹速度更快的马""想要一匹走路不摇摇晃晃的马"。

从表面看他们可能想要一匹更快、更稳的马,但潜在的本质是,他们想追求"更快的移动方式"。正是因为清楚地抓住了人们这种深层心理的潜在需求,福特公司才发明出汽车。

或者,从另一个角度去挖掘人们需求的话,可能会有人为了尽快见到自己喜欢的恋人,而想要一匹速度更快的马。如果能够注意到人们这种心理,就有可能发明出一种叫作"电话"的全新工具,即使身处异地也能进行交流。

设计思维的目标正是"从人的需求出发进行发明创造"。

话虽如此,但并不是只要满足人的需求就可以了。设计思维重视的是"以人为中心""商业模式"

和"技术"三个要素的结合。正是这三个要素的共同作用,才会产生创新。

人——真正想要的是什么?有哪些潜在的课题可以挖掘?

商业模式——能实现吗?是否可持续?能赚到钱吗?

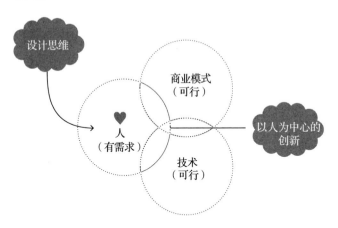

技术——如今产生了怎样的新技术?又该如何将其活用?

另外,这种"以人为中心"的思考方式,与现在的社会非常契合。

例如,在过去,面向"短期大学(相当于中国的大专)毕业的白领""专职家庭主妇""工薪阶层(普通职员)"等不同群体的细分市场也是可以将产品销售出去的。但是现在,无论是生活方式还是工作方式,都在以惊人的速度向多样化发展。每个人都有着完全不同的兴趣,怀着完全不同的"愿望"。

正因为如此,如果不从"某个人"出发,不以某个特定的个体为中心思考问题的话,最终只会生产出任何人都不需要而且很快就会被社会淘汰的东西。

重要的是,把具体的"某个人"疯狂追求的东西推向社会。如果能把"这个人"深深触动的话,就有可能触动与他属性相近的 1 万人、10 万人。如果再运用网络的话,全世界 1 000 万人都有可能被触动。

这样说的话，可能会有人反驳"因为我们的业务是 B to B（企业与企业之间的商业模式）""因为我的工作范围不接触客户"，但是不管是什么行业，企业里一定是有"人"存在的。即便是财务、总务这样的部门，也会接触本企业职员这样的"人"。世界上没有不以人为对象的生意或商务活动。

"以人为中心，从人出发"，可以说这是今后所有人都应该意识并学会的思考方法。

2. 怎么做？——"一个人做不到"，在合作中发挥出强大的创意能力

实践设计思维的时候，有必要组成团队。与其他一般的思考方法的不同之处就在于，设计思维是单独一个人做不到的。

这样说的话可能会让人觉得设计思维缺少了自

由。但其实是因为人们潜意识里认为"思考＝沉思默想",认为成果和想法是由个人提出的。

单独一个人做不到,换个角度来看,那也就意味着"可以借助同伴的头脑(知识、经验和想法等)",意味着"只要有志同道合的伙伴,谁都可以改变世界"。

IDEO 也有"全员加起来比任何一个人都聪明"的说法。

例如,现在的我已经在 PDD 和 IDEO 参与了各种各样的项目。但是如果我今后不与任何人搭档合作,作为完全独立的一名设计师,我能坚持多久呢……说实话,几年是极限了吧。世界正在以飞快的速度不断变化。不管是谁,如果不持续地与拥有不同背景的人合作,不持续学习的话,很快就会被社会淘汰,成为"光杆司令"。

运用设计思维的团队大多由三四个人组成,成

员都是各个领域拥有不同技能的专业人员。比如"产品设计师、语言学者和建筑师"组成的团队，设计思维需要在具有多样性的团队中进行合作。

为什么呢？那是因为具有多样性的成员可以带来多种多样的"主观想法"。

比如将调查研究的结果与团队共享的时候，设计思维并不重视涵盖调查的所有项目，而是要严格筛选并说出个人印象比较深刻的点和感觉有趣的地方，想不通的点和从中学习到的东西。

即使我们收集了100条信息，我们也只会提取出个人直观上的感受"这里会不会发掘出新的主题，创造出新的价值"等，并将其写到便签上分享出来。这样的工作在自己的大脑和贴在墙上的便签之间来回重复，同时借助他人的大脑，最后才会浮现出"有趣"的想法和观点。

这个时候，如果每个人的背景和专业各不相同的话，就会得到极具多样性的观点和想法。但是，如果大家都是同一领域的专业人士，就只会对相似的地方做出反应，很有可能忽略一些有意义的提示。

因此，与什么样的人合作，组建什么样的团队，是决定项目能否顺利进行的重要因素。我在第153页会详细说明，设计思维是从组建团队就开始运用的。

形成设计思维的4个步骤

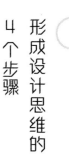

到这里为止,我们已经掌握了设计思维的大前提,那么现在我们开始追踪设计思维在实际形成中的步骤。

设计思维的形成过程基本上由以下四个步骤构成:

- 设计调查(观察/采访);
- 合成/问题的设定;
- 头脑风暴和形成概念;
- 原型制作和讲故事。

让我们按照顺序来讲。

1. 设计调查(观察/采访)

设计思维方法

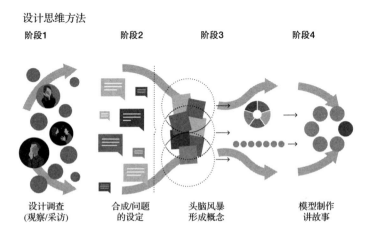

阶段1　设计调查(观察/采访)
阶段2　合成/问题的设定
阶段3　头脑风暴形成概念
阶段4　模型制作讲故事

这是收集大量灵感和想法的阶段,通过"观察"和"采访"受众对象,探寻他们所面临的真正课题。无须提前准备假设来证明它,把临时性的概念(之后此概念会被抛弃。它不是用来证明某种想法的概念,而是为了开启与用户的对话,从而提高沟

通效率而制定的概念）当作开启对话的工具，在此基础上，以非常平等坦诚的态度进行讨论是很重要的。

【观察】

· *"去观察特拉法加广场。"*

要探索近在眼前的对方的深层心理，关键点可能出现在他无意识的小动作中。所以千万不要错过，要同他产生共鸣，观察的秘诀就是要告诉自己"你比他更了解他"。

原来"观察"也是要掌握的设计的基本要素。

在我进入伦敦中央圣马丁艺术与设计学院后的第一堂课上，我信誓旦旦地说"来吧，我来给大家设计一个很酷的东西！"，但老师下达的指示却是"去特拉法加广场观察两个小时"。虽说是设计课，但

既不是素描,也不是动手操作或是鉴赏。老师说,就暂且先去观察一下吧。

特拉法加广场是伦敦屈指可数的旅游景点。我按照老师的要求去了广场,与游客、当地人坐在一起。没什么特别的风景,也没什么让我特别在意的点,人们都在愉快地交流着。

可是仔细观察之后,"咦,如果这样的话会不会更方便些呢?"类似这样的想法时不时地在大脑中闪现。那些想法是关于去国家美术馆的路线、喷泉的形状、长椅的位置和大小等,可以说都是"未解决的问题"。恐怕这里存在很多小小的不满,甚至可能是连生活在那里的人们都没有意识到的问题。也就是说,这种不满隐藏在世间的每个角落。对这种不满产生共鸣,然后想办法去解决问题就是设计。

当我意识到老师意图的时候,我看街道的眼光一下子就变了。这可能是我作为设计师迈出的第一步。

· 通过观察无意识的行为，促成开设260万个新账户

如何观察对象，如何抓取观察的结果，在设计思维中，这些是决定项目方向性的素材。

举个例子，IDEO经手的案例中关于美国银行储蓄卡的设计。在咨询客户的过程中得知客户"希望增加新账户的开设申请"这一非常粗略的需求，可以说切入点还是很多的（顺便说一下，这是IDEO有名的案例但不是我负责的）。

因此，选择银行借记卡使用频率极高的家庭，从美国各地抽取16位用户，同他们一起行动，并观察他们的行为。

在观察这16位用户的过程中，会发现他们身上具有的一些共同喜好。

其一,"他们都喜欢整数"。很多人都想尽量将支付的钱数凑成整数。

日本的各位可能不太理解,因为美国有小费文化,他们可以在购物本身的金额上附加小费,使其变为整数。例如,6美元的商品加上15%的小费的话,准确来说是6~9美元,但是如果仔细观察一下,就会发现很多人都支付7美元。

其二,"他们对零钱的处理都很随意"。1美元以下的零钱要么放在收银台旁的募捐箱里,要么塞进口袋然后丢到家里的某个角落。这样日积月累,虽然不能说造成了浪费,但不知为何却存不下钱。

根据从观察中发现的美国公民的这些喜好,IDEO想出了"把零钱存着,不用找",即"零头转存"的概念。

"零头转存"的服务就是,购物时1美元以下

的零头直接舍去，然后整数位加一，从用户的普通账户中扣除，将差额自动存入用户的储蓄账户中。也就是说，如果买了 7.65 美元的东西，则从普通账户中扣除 8 美元（使账户余额保持整数），另一个存款账户自动存入 35 美分。从某种意义上来说，IDEO 设计了一种可以称之为"数字化储蓄罐"的服务。

用户平时看到账户余额都是整数，心情很好，而且，之前动不动就消失不见的零钱被存入账户攒起来，这同样令他们很开心。

因为美国是银行卡社会，所以买咖啡的费用和地铁车票等日常琐碎的支付都可以用银行卡结算。在这样的环境下，如果得到一张"用了就能自动存钱"的银行卡，大家就会只使用银行卡而不使用现金。也就是说，这样一来，用户的刷卡频率就会增加，这是银行方面非常愿意看到的事情。

这项服务得到了理财能力不强的育有孩子的婴儿潮（20世纪40—60年代）中出生者的大力支持，仅半年就申请开设了约260万个新账户，而且账户的持续使用率高达97%。该项服务成为长期热销的服务。通过观察人们的行为，满足他们潜意识里的欲望，才想出了如此成功的创意策划。

一般的市场调查里很难出现"35美分的找零"。"想要使账户余额为整数"不是一种有意识的需求，而是无限接近于无意识的需求。

怎样才能找到促成此项目的材料呢？这已经属于在顺其自然的情况下观察现实中存在的事情了，也就是说只能亲临调查现场才能找到。

以美国银行为例，据说IDEO的设计师曾多次陪用户去购物。"用小费来调整金额，使最终账户余额为整数"类似这种信息，不在现场的话是得不到的。而且还有"如果账户余额的个位是零的话，

是不是心情很舒畅？"，能不能意识到这一点并将其转化为语言？这就是观察的技巧，也可以说是一种"工匠技艺"——行家才有的技能。

· 有意识地去观察无意识的行为

虽然现在有"工匠技艺"的说法，但在日常生活中，"设计思维专家"也在培养着自己的观察力。在拥挤的电车里，大叔把报纸折叠起来阅读，其实不就是想要更小尺寸的报纸吗？公交站台站着一位打着太阳伞的女子，其实不就是公交站需要顶棚吗？

用这样的眼光看世界的话，应该就能注意到人是如何无意识地行动的，并在无意识的行为中是否透露出了某种需求。难对付，不愿意，不愉快……找到这种消极的无意识下的情感，并积极思考其解决方法，这是迈向设计思维的第一步。

但是,在"正常的普遍行为"中蕴藏的提示是很难观察到的。即使看到了那种行为,也很容易忽视掉。

比如,在路边停车的时候,司机为了不妨碍通行的其他车辆,会把车停在很边缘的位置。这是非常"普遍"的行为。

但是,如果经常停下来观察,就会发现这样容易给副驾驶座位上的人带来不便,那就是很难下车。于是就产生了"做成滑动门怎么样?""能不能制造出一种让副驾驶座位上的人可以轻松上下车的自动停车系统"等想法。如果不仔细观察,"普遍"的行为就会被不断忽视。通过持续的观察和持续的思考,大脑的肌肉就会相应地得到锻炼。

那么,具体来说应该如何锻炼自己的观察能力呢?

从"对自己的观察"开始吧。秘诀就是关注自己的"愉快和不愉快"。注意到无意识的心理活动并将其转化为语言，可以说这就是最简单的设计思维训练。

我们在每一天的生活中，都会反复出现比自己想象中更快乐和不快乐的"心情"。一旦习惯了观察，就会清楚地明白这一点。

比如家务。大家都有喜欢做的家务和不喜欢做的家务吧，对于我来说，埋头洗碗的时候是我感觉最快乐的时候。

另外，很多人在进入商务酒店房间的瞬间，心情会稍微有些不高兴。虽然并不是很不高兴，但也绝对不是很高兴的状态。不想把脚放到地毯上，不想太多地接触水……请对那些无意识的"愉快和不快"以及伴随而来的行为一直保持敏感。

持续的自我观察会让我们注意到被大家忽略了的不协调感。

我第一次意识到"自己的观察"是在 IDEO 原设计师深泽直人的指导下接受训练的时候。

深泽直人是 1989 年进入 IDEO 的前身——英国公司艾迪途（ID Two）的设计师。他可以说是时尚家电设计品牌的先驱者。他曾操刀设计了日本新兴设计品牌"±0"，吸引人的全新系列手机"INFOBAR"（日本电信运营商 AU KDDI 旗下手机），以及"无印良品"的精致产品，可以说他创造了一个崭新的时代。虽然他于 2003 年从 IDEO 辞职，但他的存在至今仍然被称为传奇。

在我 25 岁左右还在松下工作的时候，有幸在新潟深山的集训地得到了深泽直人先生的指导。在集训期间，召开了以"早餐的设计"为主题的研讨会，这正是有关观察力的练习。

两人一组，一个人在面包上抹黄油，另一个人观察，然后把注意到的点记下来，大家一起分享各自的想法。——虽然只是这样简单，但意义却很深刻。

首先，在观察对方的过程中，我们注意到了很多的点，比如"没能一下子切出适量的黄油""涂了一次黄油之后，犹豫是否再使用一次沾满面包屑的黄油刀"等，这些都是人们潜意识里的需求。为了找到这些问题的解决方法，大家一起头脑风暴（但当时没有提出好的想法），不过通过这次集训我们懂得了"尚未解决的潜意识里的需求"才是通往设计道路的关键。

在这个集训课程中，"被观察的一方"也很难。因为，有意识地把黄油抹在面包上并不是一件很平常的事。从手前端开始涂？还是从里面开始？黄油刀放在哪里？……这些都很难做决定吧。

所以意识到这一点的时候，也就是真正想到要观察自己的那一瞬间，就会惊讶地问自己："咦，我平时是怎么做的？"这件事情让我真切地感受到，平时自己是如何无意识地行动的，是如何在掩盖自己不愉快的状态下活着的。

也就是说，深泽直人先生不仅观察他人的行动，还观察自己的行动，教会我们挖掘无意识行为和无意识需求的重要性。

· 将在赛车中学习的知识运用到急诊室的重新设计中

如何观察以及观察谁才能得到有意义的提示，目前还不得而知。

刚开始运用设计思维的时候，可能会有这样的烦恼。

因此，请务必尝试一下"类推思考"。让我们以 IDEO 过去经手的项目为例，介绍一下将两个具有相似性质的来自不同领域的事物结合在一起的方法。

客户是拥有急诊室的医院。课题是重新设计该医院的急诊室，主题是"为患者建造一个更有利于治疗的房间"。

那么，在哪里进行调查才能找到与医院和急诊室的设计相关的提示呢？

被急忙运送到医院，争分夺秒地抢救，团队合作……

设计师在这里产生了灵感，于是带着作为客户的医生和护士走向了美国有名的纳斯卡赛车（NASCAR）的赛道，目的是观察在比赛过程中停车加油或更换轮胎的行动。

看过纳斯卡赛车比赛的人应该能想象到，停车加油或更换轮胎时团队合作的速度真的是神乎其神。就在大家刚看到一辆进入中途加油站的赛车被包围时，车子就已经出发了。中途加油、换轮胎之类的动作，仅仅需要不到3秒的时间。

赛车在中途停车加油或更换轮胎时，团队进行了怎样的分工，在分秒必争的情况下，人们是如何行动、如何使用工具的，设计师引导医生和护士从这样的视角出发进行了观察。

结果，不出所料，得到了很多有趣的提示。

比如，赛车时会提前准备两个相同的工具。万一其中一个工具掉了也不去捡，瞬间伸手去拿第二个工具。这是为了减少时间损耗而采取的举措，这一想法同样适用于急诊室。

另外，在观察中还发现，赛车团队中有一个人

负责同驾驶员沟通，提醒他适时调整，以此为线索，联想起"如果在急诊室也有护理人员负责跟患者温柔地交流，患者不就能更安心了吗？"这样的想法。

将目前存在的问题进行分解、类推，试着延伸至其他不同的领域，这样的话，就能得到竞争对手忽视或未曾察觉的重要提示。从前述"急诊室项目"中，也可以发现水产交易市场中存在"交流速度决定胜负"这一竞争法则。或许还有在时装秀的后台，观察通过提高换衣服的速度来"争取缩短 0.1 秒"，然后从中得到一些什么线索。像这样，特意去参考完全不相关的领域就是设计思维的秘诀。

为了能够顺利地进行这种类推思考，最好养成将平时看到的东西进行结构化的习惯。

比如在街上看到厨艺培训班的时候，如果只是以"你在开厨艺培训班啊"来进行对话的话就太可惜了。"你在认真学习厨艺吗？看起来好棒

哦"→"开厨艺培训班的真正目的也许是和人聊天吧"→"厨艺培训班就是个小型社区"。把与这家厨艺培训班相关的内容整理之后存入大脑中。这样一来，在参与社区运营相关项目的时候，就能一下子想到"啊，去那个厨艺培训班调查一下吧"。

【采访】

·不是一问一答，而是通过"对话"的形式去探寻其深层心理

在设计思维的"调查"中，与观察同等重要的就是"采访"。不仅要在旁边"观察"采访对象，还要面对面地"倾听"，向实际用户和目标用户提问，从对方的回答中找到与他们的"潜在需求（隐性需求）"相关的提示。这就是采访的作用。

在听对方讲话的过程中，很快就能获得的是对方的"显性需求"。因为他们平时就经常会产生"如

果这样的话该多好"的想法,所以大家作为采访对象时,都会非常积极地向采访者倾诉该想法。

但是,这种只要稍微采访一下,谁都能获得的与"显性需求"相关的信息,因为不需要倾听的技巧,所以竞争对手必然会变多,类似的商品和服务也会随之增加。速度决定胜负,采用这种方式在市场竞争中很容易陷入价格竞争。

因此真正拥有设计思维的人在采访中探寻的是人们的潜在需求。为了发掘连采访对象本人都没注意到的欲望和需求而去听他们讲话……这说起来很简单,其实并没有那么容易。

首先,这不是一问一答式的问卷形式,而是每次得到他们的一个回答之后,还要进行更加细致深入的"对话型"采访:为什么这么想呢?你是从什么时候开始产生这种想法的?如果是这样,你会怎么想?类似这样,努力尝试各种提问方式,一定要

当场找到"潜在需求"的相关提示。

· 在采访中说谎？！

在此过程中必须要注意的是采访中的"谎言"。

如果请他们来办公室或者咖啡厅接受采访的话，这时被采访者就会显得一本正经，神情严肃，情绪紧张，只想回答好的事情和被期待的事情，所以无论优秀或普通，他们都会被认为是优等生，从某种意义上说，这样会造成"诱导性询问"的后果。请不要忘记，在任何地方，几乎没有人能够绝对明确地持有自己的意见，并能够毫不动摇地发表自己的意见。

某食品品牌想调整以往的经营目标，再开展一些专门面向家庭的服务，于是就对育有小孩的妈妈们进行了小组采访，"选择有益健康的有机食品""让孩子尽量吃亲手做的菜"……做出这样回答的人数

是最多的。仅从这一点来看，会认为"有机食材应该会很受欢迎"吧。

但是，我挨家挨户地拜访了这些妈妈们，让她们给我看了一下冰箱，里面有大量的冷冻食品、只需微波炉加热的副食、瓶装的婴儿辅食等。冰箱里才是他们真实的饮食生活。

那么，这样的家庭是否有着自己动手烹调有机食材的需求呢？答案是"没有"。

"我并不是想偷懒，并不是不关心孩子的健康，而是想尽量亲手烹饪绿色健康、营养丰富的食物。"

但是，绝大多数妈妈都很忙，她们怀揣"以双职工夫妻的方式生活""成为优秀母亲"的理想，即使收到很棒的食材，她们也没时间烹饪。

如果你真诚地相信小组采访的话，就会策划出

"面向育儿人群的有机蔬菜的定期配送"。

但是,起初因为理想而申请有机蔬菜配送服务的妈妈们,看到冰箱里腐烂的蔬菜后也后悔了,一个月后就解约了……在不远的将来,服务本身应该就会停止。

当然,她们并不是想要"欺骗"别人,只是以"想怎样展示自己""想要做什么样的自己"的心态给出了反复斟酌过的回答。

为了不出现这种结果,应该怎么做才好呢?我们只能在尽可能接近"真实"的情况下创造条件,让他们知道不需要掩饰。不是邀请采访对象到公司会议室进行采访,而是挨家挨户去进行拜访。在采访对象最放松的地方听他们讲话,让他们不要觉得正处于郑重场合,与放松状态的他们进行对话。

话虽如此,但要说收集到"谎言"的调查一点

作用都没有的话，也不准确。从某种意义上来说，用户的"愿望（需求）"已经出现了。

在这种情况下，接受采访时的回答（愿望是多多注意家人的健康）和冰箱反映的真实状况（平时特别忙），以及有机食品品牌想要实现的目标（想面向家庭群体推广健康饮食），将这三者一起考虑的话，就会发现"可能实现的绿色饮食"的课题好像是值得深入挖掘的，"15分钟就能做出有机料理的配套工具"之类的服务说不定也不错呢。

和"观察"一样，要准备好真实、不带任何掩饰的现场，通过采访引出对方的真心话才是最理想的。但是，即使感觉没能让他们说出真心话，也可以将其作为信息应用于下一个步骤（设定"问题"）。所以采访对设计来说始终是一座"宝山"。

· 极端用户那里有线索

IDEO 在开始调查时经常针对"极端用户"。采访的对象不是一般的用户,而是像专业人士或御宅族那样的"超级用户群体(A)"和"非用户群体(C)"。

比如关于智能手机的调查人群中包括拥有 3 台智能手机并能熟练使用的用户和人生中从未拥有过智能手机的人。IDEO 称前者为"专家"用户,后者为"菜鸟"用户。

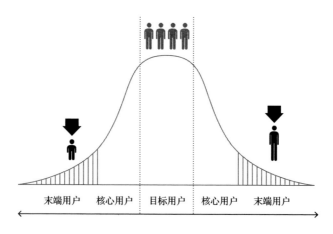

为什么要采访这两种末端人群呢?"拥有智能手机,主要是使用消息相关的应用和SNS(社交网络服务)",核心用户(B)是"已经使用过智能手机的人",因为他们对手机没有强烈的不满和要求,而且本身还是有一定能力的,所以才去使用手机。能从这类人群身上挖掘出的大多只是现实的显性需求,比如"想要手机钱包功能""想要手机本身的重量再轻一些"等。从核心用户口中说出的点是谁都可以想到的,不会具有突破性创新。

即使采访者听了核心用户的讲述之后,核心用户能够坦率地将那些点反映出来,那也不会产生令人惊讶的突破性创新,只能以改善手机部分功能而告终。

倾听A和C人群的讲话,在大多数情况下都能给手机开发者带来很重要的关注点。A人群的话中有着连开发者都想象不到的特殊的手机使用方法,这样一来,设计开发者就能发现关于产品的隐性需求。

C人群的话也一样。尽管智能手机如此普及，但对于不使用智能手机的用户来说，确实存在"不使用"的明确理由。在深入挖掘其理由的过程中，应该能发现很多人无意识中一直隐藏在心底的"手机不就是这样吗？"对手机有着很多刻板印象的相关课题，以及找到克服这些问题的手段。

也就是说，极端用户的群体不管是肯定的还是否定的，大多都有各自明确的意见和要求，因此可以得到高效的调查结果。

2. 合成／问题的设定

确定"什么问题是我们应该解决的问题？"这一阶段。通过做调查，将大量收集的信息进行整理、分类、解释并赋予其意义，从而决定要做什么样的项目。具体来说就是设定高质量的"问题（概要、主旨、课题）"，并以此为基础制定战略。

但是,基本上在进入调查之前,就要设定一个"问题"并暂时将其搁置。以此为基础确定调查对象,然后以调查结果为基础再一次对"问题"进行整理完善并提出。

倘若无论如何都确定不了"问题"的方向性,那也要先进行调查。可以先分散性地调查男女老少,然后对感觉有问题的地方再次集中进行调查。

· 考虑范围合适的"问题"

在IDEO,客户的委托都是些模糊的东西,比如:我想增加销售额;我想增加顾客数量;我想开始新的事业;我想和IDEO一同做些什么等。从这样的委托开始,如何提出"问题范围"是工作开始阶段的重点。

问题的范围是指什么?我在开研讨会的时候,

经常提出以下问题:"假如你是唱片公司的制作人,有一天社长把你喊过去,直接下达了指令。那么,下面3个指令中,哪个指令最有趣呢?"

①"能不能推出偶像,让CD的销售额比去年同比增长130%?"

②"能不能推出与粉丝没有距离感,极具亲切感的偶像团体?"

③"能不能推出定期举办粉丝见面会、根据粉丝投票进行排名的大型偶像团体?"

首先,①是问题太宽泛的例子。这个问题就好像一下子被扔到了"大海"中:在哪个领域;面向谁;应该制作出什么……需要决定的事情太多,让人束手无策。因此从这样大小的问题中提出的想法很容易变成"将什么都包含在内"。制造商经常提出的"用新产品进行创新"的问题就属于这一类。

另外,问题太具体的③,不是问题而是"指示"。不能让大家发散思维,成员只能完全按照社长的指示去实施计划。这就像是终点和路线都被指定的比赛一样,容易变成一味追求缩短时间的战斗。

那么②怎么样呢?既不过分抽象也不过分具体,有没有预感团队成员聚在一起讨论这样的问题时,就会有各种各样的想法相互碰撞。像这样"不是太宽泛,也没有过分限制"的问题才是范围合适的问题,才是"高质量的问题"。

在PDD公司工作的时候,我一边做日本企业的顾问,一边同欧洲和亚洲企业的人员一起工作,让我印象最深刻的是他们对于"问题"的设定方式各不相同。

当时日本企业设定的目标是"怎样才能卖出X万台这种吸尘器?"之类的。在解决问题的过程中发现这样的问题还是有些"太具体了"。

而在其他国家,"怎么做才能在东西堆积成山的家里也能毫无压力地打扫呢?""怎样才能缩短打扫的时间呢?""能不能建造一所完全不会脏的房子?"诸如此类的优质问题不断涌现。

问题的质量直接关系到输出的产品的质量。谷歌、IDEO等企业能够设定优质问题,一直在不断地进行着创新。

· 在发现优质问题之前绝不放弃

我在IDEO工作时参与过的,点心制造商明治的巧克力更新项目,就是从意识到要特别提高问题的质量开始的。

实际上,一开始负责人拜托我的是重新设计包装。在为走高级路线巧克力更新包装的时候,他希望能制作出更有高级感的包装。

但是,"用外在包装来展现巧克力的高级感"并不属于真正的设计工作。因此,我的回答是"不"(IDEO 明确表示"只做从 0 到 1 的工作",所以也给予了我们在现场自己决定接受或拒绝某个项目的机会)。

"如果要设计更具高级感的包装的话,我可以给你介绍一位不错的平面设计师。这份工作拜托他来做的话,性价比会很高。"

尽管如此,负责人还是说:"不不不,我想和 IDEO 合作。"虽然非常感谢他能这么说,但是为了让它成为一个有趣的项目,需要设定一个优质问题。为了让明治的员工理解真正的设计,找到一个有意义的问题,我向他们介绍了至今为止 IDEO 操作的几个案例,并对提出什么样的问题以及由此产生怎样的价值进行了说明,然后就暂且让他们回去了。

第二周明治公司以内部调查为基础设定了一个问题，那就是"怎样才能提高巧克力的消费量"。

日本的人均巧克力消费量每年大约停留在2千克，而英国是8千克，美国是10千克。"我想日本是可以增长到5千克左右的"。

但是，"增加消费量"还不是问题的本质，因为这与销售目标没有太大区别。"人们吃很多巧克力意味着什么？""人们怎样吃巧克力才能增加其消费量呢？"他们还是没能对类似这样的问题进行深入的挖掘。

这个时候，IDEO的共同创始人大卫·凯利来到了办公室，我对他说："我现在正在接受这样的咨询。"然后他摆出一副恶作剧的表情说："I have an idea（我有个主意）"。

"在杏仁巧克力盒里再增加3粒就可以了。这

样的话，消费量肯定会上升吧？"

"……说是这么说，但你们想要做的只是这样的事情吗？"明治的员工回答说："嗯，不是这样的……"

本来明治公司的商品开发目的应该是"让人们多吃些巧克力"，通过改变味道、改变颜色、改变形状、在创意方面下功夫而制作出新的巧克力，在此基础上，现在想要做什么呢？……我向明治的员工提出了那样的观点，然后那天就又解散，让他们回去了。

之后在第三周的会议上，他们带来了非常有趣的问题！那个问题的切入点是生活方式。

"我们有信心引领日本的巧克力文化，今后，我们也想将这种文化继续向前推进。在这里我们想提出一种全新的生活方式。"

"不仅仅是孩子，大人也可以享受品尝巧克力的时光。能不能同我们一起思考并创造出这样全新的巧克力文化？"

"我想如果通过这种文化的传播，最终能增加巧克力消费量的话该多好。"

从最初的更新包装和目标消费量的话题到现在的巧克力文化，确实变化很大，不，应该说得到了进化和升华。

·在调查中发现有关"体验"的提示

那么，到这里为止，方向性定下来了，调查的角度自然也就确定了。两周之后，我去拜访了熟悉巧克力文化和背景以及在这方面造诣颇深的人。

其中最有趣的是"巧克力先生"。新发售的巧克力他一定会在发售日当天试吃，而且他还会在社

交网络上拜托去国外旅行的人帮他买国外的巧克力回来。他就是一个执着的巧克力"发烧友"（发烧友是指痴迷于某件事的人）。

我问他："你平时是在什么样的环境下吃巧克力的？"

"调整房间的温度和湿度，关闭所有的声音，去享受咀嚼巧克力的声音，并吸入巧克力的香气。"

我得到了如此直截了当的回答。吃巧克力的乐趣不仅仅是味道！像这样讲究"用五感（视觉、听觉、嗅觉、味觉、触觉）去享受巧克力"的观点是前所未有的。

另一个有趣的调查是，在涩谷的酒吧，以巧克力和威士忌的组合为卖点。店主是威士忌和巧克力的"发烧友"，客人们在那里可以得到细致的指导："把可可含量为70%的巧克力含在嘴里，稍微融化后再

喝威士忌。"

可能会有人觉得"我只是想喝酒而已,这样太麻烦了"。但是,正因为有这样的指导,文化才会诞生。你看,葡萄酒和咖啡里也有很多知识或者说"心照不宣的事情"吧。一部分疯狂热爱的人去制定规则,加以指导,并将其逐渐扩散、普及,最后作为一般的嗜好品被人们所喜爱。

"为了创造并巩固嗜好品的文化,需要一定程度的指导并掌握一定的知识,也就是说信息是很必要的"……这也是根据问题得出的调查结果之一。

那么,经过这样的调查,"重新设计成人的'巧克力体验'"的问题(主题)就确定下来了。

于是结合可可豆的品质、浓度、香味、口感等要素,我们开发制作出了让成人愉悦的高品质巧克力,不仅如此,还战略性地创造了巧克力和顾

客的接触点。

具体来说就是我们考虑到"很少有人看了广告就愿意去尝试全新的文化,所以首先应该让大家实际体验一下"。

为了让大家认识"成人的嗜好品"这种全新的巧克力文化,媒体(广告)单方面的强加于人是无法让人们真正理解的,所以我们决定先让人们去实际体验,然后通过口碑相传去推广,这样才会有效果。

结果巧克力的更新取得了巨大成功。

如果那个时候话题朝着"设计极具高级感的包装"方向发展的话,肯定就不会开拓出"成人追求高品质巧克力"的未来。

因此,高质量的问题才能产生高质量的解决方案,而且因为明确了"为什么必须要做这个",所

以也激发了团队成员的动机,参与该项目的各位也都抱着强烈的热情投入到工作中。这对我来说也是一个非常值得深思的项目。

3. 头脑风暴和形成概念

巩固想法的方向性,一句话就是总结出一个概念的阶段。到底什么样的想法才具有可行性,这需要团队成员一起提出方案,准备很多方案以供选择(扩散)。在此基础上,一边观察在技术方面、商业方面是否可行,一边缩小概念(收敛)。

以上面提到的美国银行为例,"问题"是"想要让银行卡的大量用户开设新账户需要提供什么样的服务?"。基于这个问题团队进行头脑风暴,从而产生了一个概念,那就是"能存零钱的借记卡"。

· 头脑风暴的7个规则和2个"魔法短语"

进行头脑风暴是为了摆脱日常生活中存在的各种"枷锁"和"抑制",自由地发散思维。

为了进行良好的头脑风暴,"自由的规则"是不可或缺的。这个规则就像交通法规一样,我们之所以能够安心地在道路上行驶奔跑,也是因为大家都遵循着交通法规这一规则对吧。如果大家都按照各自的规则随心所欲地开车的话,我们就会害怕得不敢出门。

"为了追求自由而进行头脑风暴的规则"共有以下7个。

①忠实于主题(如果不遵循主题的话,只会让废话变多)。

②直截了当地说就好(对于头脑风暴来说,不

需要花哨的想法和常识性的想法,以及"看起来聪明"的别有用心的想法)。

③不要马上判断或否定(那种看起来愚蠢的想法,说不定会带来意想不到的灵感!)。

④发言时要一个人一个人地进行(要等前面的人把想说的话全部说完再发言)。

⑤比起质量,数量更重要(尽可能快、尽可能多地提出想法)。

⑥画出来吧,将想法视觉化(同大家一起分享效果图)。

⑦传播他人的想法(不要固步自封,执着于自己的想法,要试着利用或"盗取"其他成员的想法)。

在进行头脑风暴之前,请务必将这7个规则和团队的全体成员一起分享。因为只要存在稍微有些

不认同这7个规则的人，头脑风暴的质量就会立刻下降。

还有一个规则是只针对项目负责人的。那就是"最初应该提出疯狂的想法"。"为了促进员工的健康，怎样才能增加使用楼梯的人数呢？""把电梯炸了！"这样无厘头的想法就很好呀。

希望项目负责人提出能让大家放松下来，能够降低大家的发言门槛的、绝佳并且直截了当的想法。

"扩散和收敛"　　很多的问题和假设　　"扩散和收敛"

HMW（"How Might We？""我们可以怎么做来实现它？"）

另外，IDEO在头脑风暴中使用的魔法短语有2个。

第一个魔法短语是"How Might We?"（HMW），用中文来说就是，"我们可以怎么做来实现它?"的问题。这是鼓励团队思考如何实现想法的一句话。"How"表示"如何实现它"的态度。"能不能实现"，不是简单地判断是白还是黑。"Might"是指"可以……"，表示答案不止一个而是有无数的可能性，"Might"还有一种"正在研究中（暂且先把想法提出来吧）"这样的语感。"We"明确了课题是"属于我们团队的"意识。

"那不是很勉强吗？"抛弃这种消极的态度，在团队中继续积极地寻找更好的想法。我认为这是表现出那种建设性姿态的极具 IDEO 风格的语言选择。

第二个魔法短语是"Yes, and..."（是的，再加上……）。它指的是要先认真地为对方的想法点一次赞，在肯定对方想法的基础上再说"再加上……""接下来……"。既不是"No"，也不是"Yes, but..."（是

这样,但是……)。发散思维时,不可或缺的说话方式就是"Yes, and..."。

• "接受悬空状态","假设"只是下一个想法的引子

在设计思维的头脑风暴中,会反复地经历提出很多想法以供选择的"扩散"阶段和将这些想法反复讨论并凝缩的"收敛"阶段。

但是刚开始的时候,明明处于"扩散"阶段,"先决定方向性吧""那个想法现实吗?预算呢?"像这样进入收敛模式的现象几乎百分之百会发生。也就是说,没有明确地决定讨论的方向性的悬空状态(即没有假设的状态),就像被蒙着眼睛骑自行车一样,跃跃欲试但心里没底,最终还是没办法骑。

但是,如果是因为输给这种不安的状态而结束讨论,马上扑到手边已有的想法的话,就无法进行

创新了。因为那只不过是头脑中已经有的"常识性想法"。

那么，在设计思维中是否就没有假设呢？并不是这样。在设计思维中，假设，即便是假设，那也是作为"炮灰"的概念（即为最终概念铺路，但最后被舍弃的概念）。为了提出想法，要拥有多个作为引子的"炮灰"概念来进行头脑风暴。

因此，我们绝对不能执着于"我的想法"和"我的假设"。在初期阶段，类似"这个想法真的很不错！"这样过于热情的话，在想法快要被否定的时候就会想方设法地进行辩解，为了证明那个假设而进行扭曲的讨论，结果只是缩小了想法的范围，并没有完全否定该想法（遗憾的是，如果冷静思考一下，就会发现在这种情况下产生的想法大部分都不是什么好的想法）。

设计思维中的假设并不是"临时的解决方案"，

说到底,只是为了提出更多的想法而存在的"垫脚石"。如果觉得"已经不需要了",就毫不留恋地赶紧抛弃它吧。

· 便笺有助于创意的可视化

说到头脑风暴就会想到便笺,这样的印象在日本也已经固定下来了。便笺是"将头脑中的想法进行语言化、外部化的工具"。虽然有很多人因为不能灵活地使用而烦恼,但其目的是将通过调查得到的信息和想法输出,让包括自己在内的团队成员和相关人员能够看到。不要把它想得太复杂,总之要养成"把大脑中的想法写到便笺上并张贴出来"的习惯。

另外,我在进入头脑风暴的会议之前,为了让脑海中突然浮现的想法"停留下来",也会使用便笺。把不知道会变成怎样的想法的"种子"写到便笺上,

并张贴在白板等能让团队成员清晰看到的物体上。所以便笺的使用方法真的很自由。

我想推荐给大家的是,为了共享信息和想法,可以建造一个"便笺屋"。在实施项目的过程中,只要进入这里,成员就可以随时共享相同的信息,过程和进度也能一目了然,而且客户也可以通过对用户的调查不断地在这个房间输入"原始信息"。

任何人都可以进入这个房间,IDEO 的项目成员以外的职员也可以不断进入。因为所有的东西都是可视化的,所以大家很快就能掌握整体情况,获得很多灵感。

如果很难保证有个独立房间的话,办公室的一面墙也可以。不管怎样,哪怕认为自己被骗了也要去尝试一下。我觉得很快你就能感受到"拥有一个将所有信息和想法进行可视化的空间"的好处。

· 通用性高！"主观上"的用户设定

"30多岁已婚男性／一个孩子／租房生活／住在东京都内／年收入600万日元"。像这样一般的目标设定（用户设定）使用的大多是年龄和年收入等固定模式。而对于"那个人是什么样的人，过着什么样的生活，对什么事情感兴趣"等具体细节，是需要从他的生活状态中引导出的。

但是拥有设计思维的人对这种区分方式是否真的有用持怀疑态度，他们认为思考方式和行动的倾向与生活状态无关。

比如同样是"初中3年级／男生／偏差值55／每天零花钱1 000日元"（偏差值是指相对平均值的偏差数值，是日本人对于学生智能、学力的一项计算公式值），由于性格不同、父母的教育方式不同，所以零花钱的使用方式也完全不同。

同样是"男性/单身/住在东京都内/年收入1 000万日元",企业家和上班族的思考方式与行动,自然会导致金钱的使用方式不一样。

也就是说,在年龄和属性的区分上,没有反映出想法和行动倾向的区分。"30多岁的已婚男性/一个孩子/租房生活/住在东京都内/年收入600万日元"这样的人在现实中找一找应该就可以找到,但是像这样写成文字的话,会给人一种"虚构的A先生"的感觉吧?

因此,在设计思维中,要考虑的是行为模式等"性质",而不是"生活状态",要通过他"如何思考、如何行动"来考虑用户的形象。

比如在设计一款新的人寿保险时,我们在以下的行为模式中捕捉到了用户的形象。

· explorer(探险家):自己收集信息,调查很

多东西，不依赖他人而愿意自己做决定的人。在很多情况下他们都不太信任别人。

·pathfinder（先驱者）：重视效率和速度，想要迅速前进的人，总之是想把事情早点结束的人。

·passenger（乘客）：虽然希望别人可以从1到10全部说明一下，但是没有主见，总是追求同负责人步调一致的类型，参变量比较多。

乘客
能够与别人一起做伴
去寻求指导与帮助

先驱者
只要能得到目标和路线的指示，
就能自己前进

探险家
能够主动学习，
勇于挑战

比起"30多岁的已婚男性／一个孩子／租房生活／住在东京都内／年收入600万日元"，上面的分类方式更能让我们真实地想象出他们讨论合同时

的行动和对金钱的思考方式。

类型的划分是根据每个项目来重新设定的。正因为如此，很容易具体想象出有什么类型的用户，如何捕捉这个产品（或服务），如何采取行动，从而制定更详细的战略。

另外，像这样对用户形象进行分类的方法也可以在确定类似"我们的顾客是这种类型的人群"的目标时使用，"对于这种类型的人来说，什么样的服务更有吸引力呢？"，提出这样想法的时候也可以灵活运用。所以它是通用性很高的工具。

但是，这种方法也有缺点，那就是不知道有多少人拥有这种行为模式，也就是说很难用它去说服别人。

这个世界上有很多如年龄、性别等的属性数据，因此，可以说"主要目标是以城市为中心的20万人"，这样的说法在介绍和展示中是很有说服力的。

但是，行为模式不能用数值来说明，只能说："确实有这样的人。但是具体不知道有多少人。""购买新家电的时候，先去实体商店看了产品的实物之后再网购，然后积攒积分。"世界上不知道有多少像这样精打细算的人，在大家的周围确实有吧?

从我的经验来看，在大企业或历史比较久的企业工作，越是需要在严谨的会议上多次通过请示的人，在这里就越会感到害怕。

尽管如此，像这样用行为模式进行分类的做法，虽然很抱歉这是"主观"的，但是精确度相当高，是所有行业、职业都能使用的工具。希望大家一定要灵活利用。

4. 原型制作和讲故事

在使用原型（试制品），把那个想法变成能触碰到的东西然后进行确认的阶段中，请用户试用实

际的原型,并进行重复的反馈和修改。当最终方案出炉、不再需要修改的时候,再总结一下应该用怎样的故事来宣传。

在构建中思考,在思考中构建

· 制作原型,再推翻原型!

拥有设计思维的人一边提出想法,一边不断地在大脑中形成原型,尽可能快速地——用1分钟的时间,仅仅利用办公室里的东西——尝试着制作原型。

在这个阶段，不需要使用与实际相同的素材，也不需要彻底地整理细节，最重要的是，不断重复地制作一分钟就能完成的原型，反复试错。不必做出美丽的东西，笨手笨脚、没有画画能力也没关系，不必花费时间和精力，抱着"制作抛砖引玉的草案，给最终方案铺路"的心态。

不管怎么说，认真的日本人都想做出"像样的东西"，但是拥有设计思维的人真的能一下子把原型制作出来。如果项目是制作实物的话，那就试着把办公室里的文具收集起来，用它们去制作模型；如果项目是开发软件应用的话，那就在便笺上画插图，贴在模仿智能手机的四方形箱子上。这样做既不需要花钱，也不需要花时间。

但经常被误解的是，制作出的原型不是"成品的样品"。说到底，制作原型是为了调整团队成员对某个创意想法的价值判断和直观印象（仅靠语言

交流而无法互相理解的部分是绝对存在的），然后推动创意向前发展。另外，制作原型也是为了让实际用户真实尝试之后，去确认他们"认为此概念的想法怎么样？""即使需要付钱也仍然想拥有吗？"之类的真实想法。

一边观察实际用户的反应，一边推翻原型再重新制作原型的做法，和以前"制作企划书"的做法有很大不同。有时在这个过程中我们会触发更好的创意，然后再回到步骤③的"头脑风暴和形成概念"。

推翻原型就好比掀桌子，是非常需要勇气的。但是正因为如此，才不会出现"虽然发售了但达不到预期效果"的结果。人们不再以目前现有的价值观来提高原型的完成度，而是以目标价值观来提高原型的完成度。这种"一边跑，一边思考，一边制作原型，一边改善、前进"的做法，在 IDEO 中是用 "Build to Think, Think to Build"，即"在构建

中思考，在思考中构建"这句话来表达的。

即使是尚未完成的原型也没关系，只要想法被应用到实际情况中就可以。收到用户试用原型的反馈后反复修改，再重新制作原型。

设计思维需要这样快速的应对思维。

·讲述故事而不是讲述事实

在棒球迷中，没有人仅仅因为看了各位选手的击打率和出垒率就喜欢上某位棒球选手。之所以成为某位选手的球迷，是因为选手身上的各种故事，比如他在甲子园（日本高中棒球联赛的俗称）时代的表现，以及在决定新选手交涉权的选拔会议上的经历等。

在商业世界里，讲述关于产品、服务或体验有

怎样的背景,被寄托了怎样的期望等"故事",而不是用说明书(数字或事实)等进行广告宣传,这已经成为一种普遍现象。

故事有"容易让人记住""把大家团结在一起""分享"的力量。大家在学生时代都有过这样的经历吧,上课时听到的年号瞬间就会忘记,但老师讲过的一些历史故事("武田信玄害怕毛毛虫……"之类的)却会神奇地留在记忆中。即使是现在,对于会议上传达的战略你是"左耳朵进右耳朵出",但突然在杂志上读到的风险投资企业的创业故事却会让你产生共鸣,并想要告诉身边的人。

在设计思维中,也要活用故事的力量。65页提到过的新加坡的例子,就是这样的。

"怀着紧张和兴奋的心情,一位年轻人决定移民新加坡。经过考试、打包行李、搬家的手续,他乘坐飞机,最后终于到达了新加坡,他用笔填写入

境新加坡所需的文件，这时，他的脸色明显变得凝重了起来……"

描述这样的故事能够使得公司内的领导、客户、用户等听众产生共鸣，甚至会让他们热爱并想要分享此故事。

世界变化的速度越来越快，商务场合也越来越多地根据直觉而不是逻辑来做决策。创业公司在向风险投资家拉拢投资的时候，会制作一个视频故事（动画）。这是为了让风险投资家可以凭直觉而不是逻辑做出"支持该创业公司"的决定。

用故事来宣传的目的是打动听众的心。这是把创意想法投向社会的必不可少的第一步。

到这里为止我已经对践行设计思维的 4 个阶段依次进行了说明，对于运用设计思维的大致流程大家已经了解了吧。

通过调查研究收集材料，赋予其意义，将其转化为"问题"，推敲战略，用头脑风暴的方式互相提出想法，制作原型，从用户那里得到反馈，然后用故事去宣传。

——如此排列的话，就会觉得这是一种非常简单的思考方法。

但是实际操作之后，你会发现并不是所有的设计思维都是按顺序从步骤1一直走到步骤4。这个过程看似简单，但实际上是非线性，来来回回地反复推翻原型，曲折又迅速地前进。

习惯了"朝着答案走直线（直线求解）"类型的解决问题的方法之后，很多人会对设计思维的模糊性和无秩序性感到困惑和头疼。但享受这种"悬空状态"的思想意识是必不可少的。

为了系统地理解设计思维，并将设计思维渗透

到身体里，我也一直在努力。几乎所有的客户一开始都很困惑。

但真的只是"不习惯"而已，只要努力大家一定都能做到。把每一个步骤都认真地落实到实践中去。你在努力，就意味着你在前进。

但是，如果以"这样的应该可以吧？"为妥协而去确定一个"问题"，或者满足于一个谁都能想到的创意，那么设计思维能力就肯定无法提高。请不要放弃成为一位"拥有设计思维的设计师"，要坚持不懈、享受过程、迎难而上。

第四章

实践设计思维的组织和"个体"的存在方式

从个人的技能到整个社会的文化

1964年的东京奥运会、残奥会，是一次全国性的盛会，不仅向海外展示了日本的存在感，还提升了日本的设计水平。

能够自动开关车门的出租车、不识字的人都能读懂的象形统计图、为迅速建造酒店而诞生的整体卫浴……各领域的划时代发明不断诞生，促进了体育文化的发展，并在设计（当然指的是"原创"）方面取得了很大的进步。

2020年东京将再次举办奥运会、残奥会（受新冠肺炎疫情影响，现已被推迟至2021年举行）。这对于

一直以来停滞不前的日本设计来说,是一个重大变革的机会。希望在官民一体(政府和民众共同努力)的大浪潮中,普通人的设计意识也能有所改变。

但是,我还有一个野心,可以说是更大、更困难的野心。

那就是让设计思维成为日本的"常态化的思维方式",让更具人情味和创造性的思考方法成为这个国家的"常态化",而不是仅仅依赖于逻辑性和客观性的思考。要想实现这个野心我们应该怎么做呢?

大量出版像本书一样的"教科书",举办与设计思维相关的研讨会,每个人将从书中或研讨会上学到的东西运用到实践中……这些确实很重要,但不算是"关键核心",因为更重要的是,要改变所有企业、组织以及社会文化。

正如我前面提到的，设计思维是不能一个人单独完成的。换句话来说，你需要组建一个团队，而且重视你的主观价值、认同你意见的文化也是团队所必需的。如果你能认真实践设计思维的话，自然而然就会创造出改变组织、改变社会的故事。

所以从这里开始,我们用一个更宽广的视角来谈谈，实践设计思维的组织和社会到底是什么样的，作为一个"个体"的你又该如何存在于那样的组织和社会中。

首先，请允许我先说说我大学毕业后，在松下做产品设计师的事情。一边回顾当时日本企业在做什么样的"设计"，一边明确企业和组织到底需要怎样的思考方式、文化和视角。

来自两位尊敬的设计师的建议

我一边在伦敦上大学,一边从事"设计师制造"(第 8 页提到过的产品是自己设计并自己制作)的工作,那时松下的一位人士邀请我"要不要回来参加松下的招聘考试?"这正如我之前写的一样,当时我作为一名设计师,正处于"兴奋得意"的状态,于是马上接受了他的邀请。

至于为什么回到日本、就职于日本企业的原因,是因为在那个时代,日本的制造业还被公认为是世界第一。当时别说是 iPhone,就连 iPod 都还没上市,

我想"最强的日本企业"肯定有很多值得我学习的东西。

另外，我大学期间兼职过的设计公司AZUMI的安积伸先生[他设计了世界上最常用的LEM高脚凳（吧椅），并获得过无数奖项]告诉我："欧美企业几乎不会把设计的工作交给新人，但是在日本企业里，他们允许你在早期阶段就可以和资深的前辈员工去竞争。"这句话也助了我一臂之力。

就在那个时候，在大阪举行的照明展示会上，我有幸见到了设计师西堀晋。

西堀先生在史蒂夫·乔布斯和乔纳森·艾维时代，曾经作为设计师加入苹果公司，参与了初代iPod等的设计。他也曾经在松下工作过，31岁就设计了大受欢迎的CD播放机"P-CASE"，之后就从松下辞职了。我见到他时，是他刚刚转变为自由职业设计师的时候（在那之后，他好像就被苹果公司

的乔纳森·艾维挖走了）。

当我和西堀先生谈起自己未来的职业规划时，他建议我要尝试在日本企业工作一段时间，那里能锻炼我的耐心。

因为我尊敬的两位设计师都给了我同样的建议，所以我没有理由不遵从。于是我就敲开了当时作为松下设计公司的大门，投递了简历，参加了招聘考试。

松下追求的"硬核"

通过考试进入松下公司后,正如两位我尊敬的设计师所说,我很快就接触到了实实在在的设计工作。我从第一年开始就不断地提出了很多设计方案,也得到了很多同前辈们一起讨论的机会。

但与此同时,令我感到困惑的是,这里所要求的设计流程与我在英国学习的"设计"完全不同。

首先,在设计任何产品时,我们都会被要求需"符合松下一贯的风格"。在保持品牌定位的一贯性方面,这一点毋庸置疑。

另一方面，在体现"松下一贯风格"的基础上，具体来说，部分设计师还会特别提到"硬核"这个词。虽然向用户传达的所谓松下的品牌定位与风格是很难用语言来表达的，但可以说松下的产品很硬核、很立体吧。说到与"夏普风格的手机"和"索尼风格的电视"的不同，也许就能感受到松下产品风格的独特之处。从最近的设计来看，其实并不是这样，但当时，那确实是作为审美意识存在的。

"以产品的功能作为大前提，在设计上尽可能地做减法，只留下必要的部分，让用户使用起来更加方便。"

对于一直学习这样的产品设计理念的我来说，如何融入这个"坚硬"的松下品牌确实是个很大的课题。

因为当时我还年轻，所以从企划阶段就很少能参与商品开发。在概念、规格、目标台数等都已确

定的状态下,"要比竞争商品更轻便""目标客户是 50 多岁的男性,所以要设计出高级感",感觉就是这样只追求最终生产出的产品。因此那时的我认为,设计就是在那样狭窄的范围内,创作出与 A 方案、B 方案、C 方案存在微妙差别的设计作品,就像画画一样。

关于接下来要进行什么样的产品开发,当时作为设计师的我只能从企划书上面的信息中得知,而且只能参与产品生产,所以了解"松下风格"的人(也就是在松下公司工作时间比较久的人)的设计最终更容易被采用,而不需要做一些出格的设计。

现在回想起来,在松下的时代我没能取得成功的最大原因是自身的不成熟。实际上,松下也有很多世界闻名的优秀设计师前辈,我在松下学到了很多东西,我对松下的感激之情溢于言表。

但是,当时刚从英国回来的我在松下受到了相

当大的文化冲击也是事实。我曾拼命地说服自己,努力坚持自己的设计,不过当时的我并不被人理解。

一开始我非常低调,但当我确实感受到"给顾客带来了愉悦"时,我就振作起来了。偶尔去喝酒的店里放置着自己设计的产品,我觉得很开心,于是情不自禁地和店里的人搭话。这样的事情已经发生过很多次。

结果我在松下待的时间比我刚入职时想象得长,后来就下定决心去英国"再一次,在设计的故乡决一胜负",于是我就进入了PDD公司。在我刚入职的试用期内,发生了雷曼事件(2008年,美国第四大投资银行雷曼兄弟由于投资失利,在谈判收购失败后宣布申请破产保护,引发了全球金融海啸),两成的公司职员被炒鱿鱼,面对这样的紧急状态我心里战战兢兢……但最后还是顺利地留了下来。

在这里我作为PDD日本部门的代表,抓住机会,

为日本企业提供"设计"。在英国有一个叫作英国贸易投资总署（UK Trade & Investment, UKTI）的经济促进组织，将本国的设计卖给其他国家。该组织的日本办事处设在东京都千代田区的英国大使馆内，有一次邀请了很多日本的经济界人士来到这里，向他们推销英国的商品和服务。

我作为一名PDD的员工，参加了这次活动，并有机会在尼康、日立等公司向日本商务人士介绍了PDD以及"设计"在商业中的重要性。通过那次演讲，PDD又收获了一些日本企业的客户。因为当时的活动也受到了媒体的关注，所以我有幸接受了日本东京电视台WBS节目的采访。

或许我可以向在日本工作的人们传达设计的各种作用；或许这可以改变日本的企业……所以我干劲十足。

然而，这段经历也让我变得更加有危机感了。

日本企业不擅长设定"问题"

当时，我与泳衣制造商速比涛（Speedo）、生物制药公司诺和诺德（Novo Nordisk）、果汁品牌天真（Innocent）等澳洲和欧洲企业，还有三星电子、LG 电子等韩国企业一起共事。正因为如此，我在同日本企业对接工作的时候，直接感受到了日本企业所设定的"问题"的质量差异。

比如"我们的电视必须要比其他公司的电视薄，哪怕只薄一厘米都可以""不行吗？那么怎样才能让它看起来更薄呢？"当日本企业的员工在议论纷纷的时候，韩国的制造商邀请设计师加入团队，

提出了"电视的未来"的问题,探讨"是否可以通过电视提供医疗服务"等与电视本身的内容相关的话题。

总结一下,各位设计师的工作内容如下:

A:当时"日本的"设计师的工作——在多数情况下,都是在遵循预先设定好的规格的同时,为了达成目标销售量而进行设计(尽可能使电视机的机身变薄,或者为了能看起来更薄而调整颜色、形状和材质)。

其中也有部分设计师不拘泥于设定好的规格,跨部门去尝试,试图创造新的价值,然而并没有形成能将这样的设计师的想法充分利用起来的组织体系。

B:"本来的(全球的)"设计师的工作——一边探索用户真正的需求,一边寻找对用户来说新的

价值（从本质上思考"为什么需要更薄机身的电视机？""不，电视到底是怎样的存在？""看电视是怎样的一种行为？"）。

当然A的工作中也存在精益求精的上进心和匠人精神，即"想要创造出更酷的东西""想要创造出更畅销的东西"。长期以来，这种匠人精神支撑着日本制造的强大。但是，这不是创新，而是改善。

由于致力于这种"改善"，日本制造商一直在为提高便携式MD播放器和MP3播放器等小型音频播放器的音质而展开激烈的竞争，努力创造出更接近现场演奏的声音、更耐震动的机身等。

然而就在这样"改善"的过程中，顾客都被那些从"人"真正的需求出发创造出来的产品抢走了。是的，正如大家所知的苹果公司的iPod和iTunes（一款数字媒体播放应用程序）的发明。

从"人"的深层心理来说，比起音质的提高，更加追求能够随身携带更多的音乐。于是苹果公司发现了这种需求，创造出"能把所有音乐都装进口袋的未来"。

在松下负责音响设备的我，被其压倒性的"设计"所震撼。与其说是震撼，不如说是发自内心的兴奋。

互助文化才是创新的关键

互助文化才是创新的关键。

我知道这话说来话长,但我绝不是想说"这就是日本企业不行的原因"。

设计是一种经营资源,而我想告诉大家的是,正确与否的设计观可以决定一个企业的成败。为了创造崭新的未来,我们需要一个能起到支撑作用的企业文化和组织。

问题是,应该建立一个什么样的企业和组织?

首先，企业说到底就是一堆人的集合。因此大前提是每个人都能够正确理解第一章所讨论的"设计"的概念，并拥有"设计师"的意识。在此基础上，我们必须建立一个实践设计思维的组织。

能够作为参考的必须是IDEO。

虽然IDEO以设计咨询公司的名字命名，但IDEO设计的不仅仅是客户的业务和服务，甚至还设计自己的组织结构和工作方式。

这样做当然是为了最大限度地提高自己的创造性。针对"怎样生产出更好的产品？""怎样才能引发巨大的创新？"等课题，建立解决这些课题的组织结构也属于设计的作用，IDEO比其他任何一家企业都更能理解这一点。

那么，IDEO这个组织到底在哪方面比较厉害呢？它为什么能够不断地进行创新呢？

以这个疑问为出发点，有人花费了两年时间去调查研究 IDEO，最终写成的论文几年前刊登在《哈佛商业评论》（*Harvard Business Review*，HBR，全球顶尖的管理杂志，也是哈佛商学院的标志性刊物），于是 IDEO 就成了热门话题（该论文的日语版刊登在日本钻石社的《钻石哈佛商业评论》2014 年 6 月刊）。

调查研究 IDEO 组织的是哈佛商学院的教授特蕾莎·阿马比尔（Teresa Amabile）、波士顿大学的科林·费希尔（Colin M. Fisher）、宾夕法尼亚大学的茱莉安娜·毕乐默（Julianna Pillemer）3 人。他们给 IDEO 员工戴上传感器，并对其进行观察、反复采访，做问卷调查，然后深入地分析了怎样工作才能创立一个像 IDEO 一样不断引发创新的企业。

总结此次调查研究结果的论文题目是《IDEO让互助文化深入人心》(*IDEO's Culture of Helping*)。

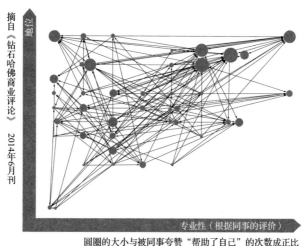

摘自《钻石哈佛商业评论》2014年6月刊

圆圈的大小与被同事夸赞"帮助了自己"的次数成正比

是的,IDEO倡导的是合作互助的文化。

请看上面的图。在这个图中,纵轴表示地位(以日本企业为例,具体来说就是部长、课长和普通职员),横轴表示专业性(设计师、编辑、建筑师和心理学家等)。里面的圆圈和线表示哪些人在互相

帮助，以及帮助的程度。

看到这张图时，你马上就会发现，横线的运动和斜线的运动较多，而纵向运动极少。因此"向具有完全不同职能的同事请教"比"向老板请教"更常见。

更值得注意的是，作为被很多人请求帮助的"协助者"散布在 IDEO 队伍的各个阶层。我们可以看到他们不管地位和头衔如何，都是作为"同事"在平等互助。

在 IDEO，当被问到"我需要你对这个想法提出意见，可以给我一个小时的时间吗？"，即使被问的人在忙自己的项目，也一定会抽出时间提出建议。每当出现"请救救我！""请告诉我"的声音时，周围的人总会回应"怎么了？""当然可以！"等来给予支持。他们从不吝惜一切，总是帮忙一起出谋划策。

每个人都有自己的工作，时间紧迫，销售目标（规定的工作量）和任务都强加给个人，在类似的一般企业里是很难找到这种互助文化的。

在 IDEO，请求帮助并不是什么不光彩的事情。

一种不计较个人成果而互相帮助的文化，愿意为同伴的利益做出让步和牺牲的文化，这才是从长远来看企业能够取得巨大成功的必备要素。

看似不合理的文化是迅速产生创新想法的基础。

你是"哪个领域的专家"？

当然，为了成为"互相帮助的组织"，有几个不可缺少的要素。首先，每个人的能力和作用都很突出，都具有自己的特色，并且，这里面的信任关系已经建立了起来。

如果你不是某个领域的专家、不被别人依赖的话，那么你就总是"被帮助的那个人"（在上面提到的进行过调查研究的部门里，竟然每一个人都被指名为"协助者"）。

另外，如果"独立的专家"数量少的话，这种组织最终只会沦为工作仅仅集中在一部分优秀的人

身上的普通组织。

也就是说,只有每个人都是某个领域的专家,才能建立起互助文化。

与其他员工顺畅地沟通也非常重要,换句话说就是,当你有问题时,你知道该向谁请求帮助,而且能马上联系到他们。

从空间上来分析的话,IDEO办公室里配备的桌子(类似于吧台)在一大片空地的正中央,非常适合"站着闲谈"。除非是大的咨询与商谈,否则根本就很难预约到会议室。只要有了适合闲谈的场所,和同事开启聊天的心理障碍就会大大降低。

另外,当IDEO的员工想要换个心情,对工作厌烦,或者想不出创意的时候,就会问身边的同事"谁要喝咖啡?(我想去喝咖啡,有人要一起吗?)",没有人会说工作时间不能去,所以最后就是大家一

起结伴去附近的美味咖啡馆。通过建立这样能够轻松聊天的关系，关键时刻同事们就能互相帮助，也就不会掩饰自己，畏缩不前、吞吞吐吐地发表自己的意见了。

另外，由于IDEO在全球范围内都设有办事处，所以经常会有人告诉我们说："新加坡的某个人在这个领域很专业哦！"所以即使是素未谋面的人，也可以轻松取得联系。"我想了解这件事情，有没有人熟悉？" 当然你也可以像这样给所有的员工群发一封邮件，等待他们慢慢地回复。

通过营造这样的环境氛围和组织结构，加速互助文化的形成与发展，这就是IDEO。

各个领域的专家聚集在一起，但没有明确分工

除了"互相帮助"，另外一个象征 IDEO 文化的就是"贯彻始终的团队协作"。

在 IDEO（= 设计思维），基本上不会只有一个人进行的工作。从项目的一开始到结束，一直都是以团队的形式进行工作，可以说这是愉快工作中不可缺少的要素。

要说为什么协作能给身心带来愉悦，首先是因为这样可以在很大程度上减轻每一个人的精神负担，完全不存在"必须自己一个人背负的任务""必须自己一个人想办法解决的状况"。所以，大家既不

会被压力压垮，也不会被谁责备。遇到困难可以马上找大家商量，大家一起进行热烈的讨论，就能找到解决办法。在这样的环境下，即使有些手忙脚乱，也不会有太大的精神压力，准确地说，讨论和思考的任务本身，不能说是零压力，但这是一种积极的负担，是"能够推动人进步的适当的压力"。

另外，虽然是由完全不同领域的专业人士组成团队来进行协作，但有趣的是，即使是与不同专业的人合作，也不会存在明确分工。

不管是什么样的职业，设计思维都需要全员进行，这样才能确定"问题"，全员一起思考出富有创意的想法。在制作原型的时候，也不限定"因为你是产品设计师，所以你负责画设计图"等。当然最后的最后，会存在部分分工，比如整理调查研究的结果由研究员来做，整理图纸的工作由设计师来做。但是，说到底这只是"因为他们做起来比较得

心应手"。

我们真正需要的是,各个领域的专家能够提供多元化的观点。对于一个课题,"从金融的观点来看""从心理学上来说""从工程要求来说"等各种各样的观点聚集在一起是具有很大价值的。这样做的目的是将这些观点进行分层、提炼,进而产生出一个优质的想法,如果分工的话就没有意义了。

更重要的是,"不分工"就意味着"全员在所有的阶段都有当事人意识"。也就是说,通过每个项目,你都能继续获得"自己发现/思考/决定"的兴奋点。这种强烈的当事人意识也直接影响生产出的产品质量。

请试着思考一下。一种情况是,研究员给我的想法是"既然结果是这样,就请你按照这个计划来画设计图";另一种情况是,我们一起去观察了现

场,在回程的出租车上突发奇想,兴奋地说"那个很有趣,想把这个想法也加进去"……前者与后者,在哪种情况下你更想要"做好工作"呢?

当然,"全员在所有的阶段都有当事人意识"就相当于不允许"关于那一点我还不明白"的情况出现。因为成员的信息量应该是均等的,所以不管是谁被指名,都必须要进行同样的发表和展示。"这部分不是自己负责的",或者对别人说"咦,现在怎么样了?"这些都是行不通的,可以说团队协作就存在这样严格的要求。

专家们共同承担责任,共同分享各自的观点与想法,这种安心感确实是振兴IDEO的要素。对于6年以来一直承蒙IDEO培养与照顾的我来说,这里真的是一个让我身心愉悦的地方,说实话,我完全没有想到自己会有一天辞去IDEO的工作。因为无论是志同道合的伙伴还是IDEO的环境,我都极其喜欢。

团队建设和团队设置的推荐

然而要想打造一支"优秀的团队",并不是只要召集不同领域的优秀专家就可以了。无论聚集了多少在设计思维方面身经百战的成员,团队建设也是必不可少的。

依我看,在日本,能够理解团队建设的重要性并切实在团队建设方面下功夫、花时间的企业并不多。如果真的是这样,至少要在项目启动前召集所有团队成员和相关人员,面对面地向所有人传达此次项目的目的,然而大多数情况是很多企业连这一点都做不到。(但是最近,"请求帮忙进行团队建设"

的相关委托也增多了。看来,敏感度高的企业已经开始意识到,"并不是只要把人随便召集起来,团队就能发挥作用"。)

作为具体的团队建设方法,IDEO 在项目启动前称其为"团队组建",并采用了以下几种结构。就如安装计算机一样,一开始要花时间完成所有的"设置",以保证团队能够更好地"运作"。

不过这只是一个例子。请在参考这些例子的同时,一定要思考一下自己独特的设置方法。

1. 项目开始前

在项目开始"之前"进行的会议。客户和成员等相关人员全部聚集在一起,共同分享该项目的目的、周期、要达到的理想效果等,然后确认团队中的成员各自具有什么样的技能,各自承担什么样的角色。

2. 项目进行中

在项目中期,团队的氛围如何,在这个过程中是否存在问题或需要改正的地方,能否顺利地完成预期的目标,新增加的内容又能做些什么,诸如此类的问题都要与团队成员一起进行讨论。

3. 项目结束后

项目结束后,抓取每个人的反馈,团队一起分享学习,回顾一下这个项目,讨论接下来应该如何衔接等。因此,每一次项目的实施对团队成员来说都是一次成长的机会。

4. 团队合作协议

我们会自己制定团队内部的规则。为了能够让大家更加愉快地工作,在大多数情况下我们会制

定五六条规则。到目前为止，我参与过的团队曾制定"所有的发言都应该是为了项目的成功而进行的（不应该掺杂私人情感）""提出想法时不要考虑层次性"等规则。

另外，"在项目进行的三个月里，我想要采取这样的工作方式"，类似这样的个人想法也要在此时传达给团队成员。"我得去幼儿园接孩子，所以我想要在下午5点回家，作为补偿，我晚上8点会继续回到办公室"，如果团队中有成员提出这样的想法，"那么就让我们全体成员来共同配合一下他吧"。像这样，工作时间和工作方式都是以团队为基础（而不是以公司或部门为基础）来决定的。

5. 情绪波动图

通过所有人都能参加的在线测试，分析出每个人的优点和缺点，并将其在雷达图上显示出来。这

些优缺点指的不是技术方面的，而是"情绪"方面的。我们将项目分成4个阶段（与践行设计思维的4个步骤不同），情绪波动图是告诉我们成员在哪个阶段情绪高涨、在哪个阶段情绪低落的工具。

① Explore（探险）——开始启动项目。

② Excite（刺激）——制定主题、概念。

③ Examine（调查）——验证、调查研究。

④ Execute（实行）——把想法变成现实。

通过使用这个工具就能看清成员们"情绪的波动"，成员A在制定概念阶段情绪最高涨，但到后半阶段情绪就低落了。相反，成员B只有在"实行"想法时才会特别有动力（我完全是那种在项目开始时很兴奋，之后就变得有些消极，出现"虽然可以做，但……，所以不太想做"的状态）。

如果团队全体成员把握住每个人的个性的话，就能够注意到"我们的团队在项目的后半阶段就没有干劲十足的人喽！"。在这基础上还可以事先准备好备选成员，提议"那么就请C先生（女士）加入我们团队吧"。

要说"情绪不高涨"的话，听起来像是被宠坏了吧。但是，实际上情绪这东西不是凭借意志就可以改变的，责备也是没有意义的事。因此，"如果情绪高涨的成员不够的话补充一下就好了"这种建设性的想法就是IDEO的团队建设思想。

拥有不同才能的同伴才是未来的价值所在

在日本企业中,被称赞"各方面都很优秀"的人很多。然而这样的话,就不能让一个人百分之百地投入最能发挥他个人价值的工作中。因为某人的优秀,所以很多工作都会堆积到他这里,最终他的时间就会被本来不需要做的工作所消耗。

当团队合作成为常态时,我们就不会再陷入这样左右为难的困境。

即使通宵达旦地阅读经济学的书籍,也比不过经济学家;无论学了多少关于建筑方面的知识,也

不能像建筑师那样建造房子；即使学习了相关技术，也不能像工程师那样编码。

所以，就让我们来合作吧。每个人都发挥自己的"特长"，大家一起做一件事，这样一来，完成的质量肯定会更高吧……我相信这就是 IDEO 的设计思维方式。不要勉强自己（与一般人一样）去做普通之事，首先要创设一个自己有压倒性优势的擅长领域——"核心技能"，在此基础之上，再跟别人一起做事情。从结果来看，这样才能取得更大的成果。

例如，以前的产品设计师，只要是能够漂亮地将眼前的 CD 播放器的组件组合到一起的专家就好了，没有必要与他人合作。

但是现在，在设计制作音响设备的时候，一方面需要"考虑播放歌曲的机械构造"这种基础设施类的想法；另一方面，"一首歌卖多少钱"这样的

商业想法也是不可缺少的。但是,如果在这里从零开始学习制作唱片的基础设施和商业模式的话,会让你进一步落后于这个世界。

因此在灵活运用自己专业技能(产品设计)的同时,与基础设施专家和商业专家合作,才能创造出新的音乐设备。

明确地知道"自己能做什么",且拥有很多各有所长的同伴,这样比自己各个方面都很优秀更有价值。即使你的技能只偏向某一个领域,但是"你拥有很多具有不同才能的伙伴",这样的人其实更幸福,也更坚强。

现在,我再次明显地感觉到我们的时代正在往那个方向转变。

拥有展现自己弱点的勇气

在与多才多艺的伙伴组成团队的时候,有一点必须要注意。

那就是"不要让自己看起来无所不能",这句话在IDEO也是经常说的,而且IDEO还给员工彻底灌输了"即使从来没有做过,也请试着挑战一下""遇到困扰,请立即向公司内部的专家或导师请教"这样的意识。

人们一旦抱着必须全部都由自己完成的决心,或者是想让自己看起来很能干的时候,就会马上感受到压力。还有,明明承诺了"由我来做,我可以

完成",却没能做出拿得出手的成绩,这样的状态是相当辛苦的。

为了避免胃疼的情况出现,需要事先勇敢地向周围的人明确地说出自己能做和不能做的事情。

比如我是设计师,但并不是设计过所有的产品。如果发现有人期待我设计宇宙飞船,首先必须向他确认"我从来没做过,这样的我真的可以吗?"。

原以为自己是作为广告撰稿人加入了团队,没想到实际上却被期待着拥有编写电影剧本的能力;明明是一名网络营销人员,领导却把内容营销的工作扔给我……在真实的商务场合,也会意外地发生这样的矛盾与分歧。

这个时候,类似"被期待着,说不定能做到……"这种假装让自己看起来实力很强的话,以后就会遇到麻烦。而且,团队无法获得事先设想的

能力，这对项目来说也是不利的。

为了防止这样的意外发生，首先要意识到的是，不要爱慕虚荣、虚张声势。

做不到的事情就明确说出来，与团队成员一起商量、向其他人请教，或者交给能做的人。

要想很好地进行合作，就必须要有勇气展现和分享自己的弱点（Vulnerability）。在此基础上，在挑战新事物的时候，不妨以学习和追赶的心态出发。

被他人认为是领导者，才会成为领导者

说起来，我有些抵触把IDEO称为"组织"。在IDEO没有所谓的上下关系，也没有所谓的管理，朋友和家人这种"共同体"的感觉非常强烈。

当然，虽说是"共同体"，但为了项目能够顺利推进，也需要一位能够带领团队的领导者。"为了避免出现'预定和谐（由莱布尼兹提出的理论，认为各个个体在发展过程中会自然地保持一致与同步）'的情况，也就是说为了避免团队成员想法相

同或步调一致，要带领团队成员在尚未预见的未来抢占先机、奋勇向前"，运用设计思维的领导者在这方面还承担着重要的角色。因此在IDEO，晋升为项目负责人具有相当大的意义。

更重要的是，IDEO的规则是"项目负责人必须是自然而然地选拔出来的"。

公司的人事不能单方面地指名谁做领导者（项目负责人），如果周围的人不认可"那个人是领导"的话，那他就不能晋升。这是不是与一般企业的顺序相反？

那么，被认为"那个人就是领导者"的人是什么样的呢？简单来说，就是"能够提升成员能力的人"。

这个人会尽量让成员们一直自由发挥，这是为了让拥有不同能力的各位成员能够像他一样最大限

度地发挥出自己的能力。另外，他还要对讨论的流程进行微小的调整，避免出现离题的想法或者偏题的讨论。

设计思维是在少数人的短期项目中使用的。项目的成功与否取决于能释放出每位成员的多少力量，项目负责人一定不要成为压制成员个性的"管理者"。

而对于项目负责人来说，他还有一项重要的工作，那就是与客户和上司的协调。

因为看到项目团队没有进行任何假设就开始吵吵闹闹地讨论的样子而出现不安情绪的客户，以及眉头皱起的上司，向他们传达情况说"下周开始会进入项目的收尾工作"，详细地介绍到目前为止的讨论情况，以求理解与共鸣——这样的"外交"事务也是项目负责人的工作。

项目团队中如果没有这样的"外交官"存在的话，就会被怀疑成"这些家伙不是净说废话吗?！"。如果这种不信任感持续下去，最终会被认为"提出的想法很莫名其妙"，那样的话，难得的好创意也就无法实现了。

给予所有团队自由决策权

截至目前我介绍了 IDEO 设计的组织及其团队建设。我并不是说所有的组织都应该像 IDEO 一样，但即便如此，"怎样才能建设更好的团队"对于任何企业和组织来说都是值得思考的。

也就是说，在以往"普通"的组织架构中，无论成员多么努力，创新都容易受到阻碍，最终变成失去速度、失去热情的组织。

我在实际帮助企业的过程中，对这样的组织架构一直抱有危机感。我们在推进项目的过程中，即

使总结出了振奋人心的想法,也会经常被告知"要向上级确认""要向宣传部门确认""要向其他部门确认"。另外还会被逆耳忠言给顶回去,比如有关不该说的话和不该做的事等注意事项,或者"这不符合逻辑""我们从来没见过"等。

即使是一个概念词,"这个语句不能使用""为了避免被误解,要用更柔和的表达方式""也要考虑到股东的利益与感受",像这样校对文本时,有时也会出现因为各种理由导致原本的文字一个不留,通篇都是校对人员新加入的文字的情况。在此基础上再重新推敲提炼文本,然后向上级确认……如果重复这些操作的话,本来 3 个月就能完成的项目可能要花上几十年的时间了。

基本上,一个创新项目需要 3~4 个月的时间来完成。这样的速度正是未来时代所需要的。但是,如果不断反复地进行向上司确认、向其他部门确认

这样的流程，项目完成时间不断向后推迟的话，"人（产品或服务的受众）"的需求就会发生变化，同时还会渐渐地背离团队所拥有的现场感觉。

那么，为了不让组织扼杀成员们创意的萌芽，我们应该怎么做呢？

首先最重要的是，"给予所有团队自由决策权"必不可少。

这不仅仅适用于设计思维。不管从事什么样的工作，"当场做决策"将成为未来的常态。从世界的速度来看也确是如此，而且从判断的准确率来说，现场应该也是最高的。另外，无论员工最初对项目多么热情，只要由"上级"掌握了所有的决策权，那么项目的参与感很快就会消失。"怎么回事啊，明明完全不了解现场的情况"，像这样一边发牢骚一边处理"被迫去做的工作"。一旦出现这种情况，

工作就不太可能被高质量地完成了。如果"不知不觉间变成'废柴'"的话,员工自然也会变得没有干劲。

为了避免出现这种情况,必须要舍弃公司、部门、阶级制度原本的组织架构,并且必须要建立一个拥有无数小团队的新架构。

这些小团队是由拥有各种能力的伙伴们聚集在一起组成的,他们抱着同样的热情,有着明确的想法,行动都非常敏捷。项目结束之后小团队也就相应地解散了。团队里没有固定的角色和管理模式,团队不是"上下级"意识很强的那种以往的金字塔形组织架构,而感觉像是建立了很多小型的"迷你公司",而且这些"迷你公司"都有各自的自由决策权。

在日本成为畅销书、总共597页的优秀作品《重

塑组织：进化型组织的创建之道》（弗雷德里克·莱卢著 / 英治出版）中，介绍了很多新兴组织的存在方式，比如"所有行动都不是基于销售额，而是基于存在的目的""没有上下级关系，也没有预算""决策权都掌握在自己手里""没有人事部，评价和工资也都由自己决定"等。虽然听起来像是梦中的故事，但这确实是个潮流。

莱特兄弟为什么能够成为世界上最先发明飞机的人？

优秀的人才聚集在一起，组成拥有自主决策权的小团队，创建有趣的项目，进行大大小小的创新。如今，这个世界正在逐渐向这样的社会发展。

其中，中央集权、金字塔形组织和等级结构都逐渐成为过去。正如我前面提到的，这些都是很难提高个人能力和工作积极性的不合理的结构，另外如果终身雇佣制度被打破的话，个人待在这样的组织里也就没有任何好处了吧。

最重要的是，与志同道合的伙伴一起从事自己内心真正热爱的工作，并坚持到最后，这样才会一直"很开心"。开开心心地工作，成果也会随之而来。如果一项商业活动取得成功的话，金钱方面的回报也会变多。

越多这样优秀的人在身边，就越是没有动力去做那些只是为了金钱而完成的工作。如果在这个社会上每个人工作的动力是个人的热情、"做这个很快乐"和"做这个的意愿很强烈"的话，那么大家聚集到一起也是很自然的事情。也就是说，如果企业允许员工当作副业来工作的话，这对企业来说也是好事。因为有些人可能从事的主业并不是自己真正热爱的事情，如果副业被允许，那么企业就很容易留住那些想把自己真正热爱的事情当作副业来做的优秀人士。

我相信能够改变这个世界的只有热情。

众所周知，莱特兄弟是世界上最先发明飞机的人。但是大家知道吗，其实在同一时期，有另外一个团队的目标同样是在世界上首次飞行，这就是塞缪尔·兰利领导的团队。

他在哈佛大学做过助教，在史密松研究所工作，从美国军方获得了很大金额的投资。因为他有人脉，所以组成了在开发飞机方面拥有"最强大脑"的精英团队。《纽约时报》报道了这一消息，全世界的人们都期待着他们最先发明出飞机并完成起飞的梦想。

但是，大家的预想都落空了。经营自行车店的莱特兄弟队赢得了"第一"的位置。当然这是各种各样的因素交织在一起的结果，但如果用一句话来概括其理由，那就是"个人热情的差异"吧。

精英团队一边拿着工资，一边埋头于"被分配的工作"。另一方面，莱特兄弟团队的资金和设备

都只能算是勉勉强强过得去，团队中别说是哈佛大学毕业了，就连一般大学毕业的都没有。但他们说："一定要发明出飞机，让飞机成功起飞！"唯一让人眼前一亮的就是他们这种对发明飞机的热情。从结果来看，正是这种热情推动了创新。

在这里我们不能忘记的是，制造飞机并让飞机成功起飞的是莱特兄弟的团队，而不是威尔伯·莱特和奥维尔·莱特"两人"。他们不是为了钱，也不是为了名声，而是因为拥有多才多艺的、由于对制造飞机有纯粹的热情而聚集在一起的成员伙伴们，所以才成功地让飞机起飞了。

有热情的人是面向未来的，有着"自己亲自去做"的强烈的当事人意识。这可以说是与"被迫去做的工作"截然相反的概念，并且这种"被迫去做的工作"与设计思维是非常不相符的。在小团队中，哪怕只有一个人对工作没有热情，或者哪怕只有一个人没

能用与其他成员同等程度的热情去创造相同的未来，那么整个团队的热情就会降低到惊人的程度。

因此，在IDEO东京办事处创立不久的招聘面试时，被问到"你真的想改变日本吗？"，我坚持不懈地确认了我的想法。因为比起技能，我更看重的是能否分享对工作的热情（我自己在参加那场关于是否要一起创立IDEO东京办事处的面试时，被IDEO总公司的人问了很多遍"就这样在英国生活明明很开心呀，你真的想回日本吗？"）。

在最近的研究中也得出了这样的结论：为了做出适当的决策，人类需要热情，也就是做某件事的"目的"和"动机"，即"为什么要做这个（Why）"是必不可少的。在做决策时人类所使用的，不是掌控"做什么（What）"的大脑新皮质，而是掌控"Why"的大脑边缘系统[摘自《伟大的领袖如何激励行动》（*How great leaders inspire*

action），作者西蒙·斯涅克（Simon Sinek）]。

也就是说，对于自己不抱有热情的工作，我们很有可能无法做出适当的决策，这一点大家都知道吧。

为了提高自己和团队的表现，问自己"为什么要做这个？"以及与团队成员分享自己对工作的热情，这两点是不可或缺的。

成为"电线杆"形、"鸟居"形人才

积极地进行合作,在以热情为基础的小团队中工作,做事麻利,决策权掌握在我们自己手中……

在此种工作方式已变为常态的时代,我们应该成为一个怎样的"个体"呢?怎么做才能不会像"其他大多数人"那样只依赖于企业和组织呢?

其中一个答案就是,通过不断的合作,让自己成为"枢纽型人才"。首先,为了加深对"枢纽"的理解,我想谈谈人才的几种"类型"。

为了成为设计思维者,在追求的人才"类型"

方面，最起码也要以成为"T"形人才为目标。

"T"形的纵线是自己的技能。无论是市场营销人员、教师还是放射科技师，首先需要在某个领域有所突破。为了明确"自己能做什么"，也就是说对自己有清晰的定位，我们要不断深化技能。

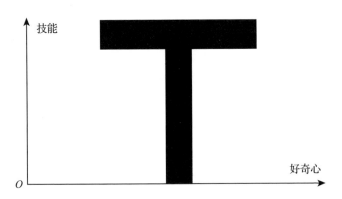

如果这条线不扎实、不厚实，不能以"T"形自立的话，就无法与其他专业人士合作。虽然团队中各个成员所擅长的领域可能会有重叠，但是设计思维并不是随便一想就能开阔思路的，成员们各自的专业领域是运用设计思维所不可欠缺的。比如做关

于金融的项目,如果没有一位精通金融行业的成员的话,就无法想出能够适用于实际金融业务的创意。

另外,"T"形的横线是好奇心,表示兴趣的范围。将这条横线拉长,与左右的人(即其他领域的人)产生交集,进行合作。"虽然专业是市场营销,但是对财务和社区运营也很感兴趣。"因此我把这条横线叫作"适度广泛的兴趣"。

"我是一名设计师,MBA学习什么内容呢?"

"虽然我是建筑方面的专业人员,但实际上对肢体表演也非常感兴趣,所以就开始演话剧!"

IDEO在招聘员工时也经常查看候选人是否拥有"广泛的好奇心"。那些只对自己专业范畴感兴趣的人,"能与他人产生交集"的面积就很小,也就是说这些人属于在以合作为前提的组织中不能发挥力量的那种类型(判断某人到底有没有"广泛的兴趣",只

要稍微聊一聊就能马上明白。比如询问他最近读过的书、关注的社会新闻、想挑战的工作，等等）。

另外，在将来的世界中其实更需要的是"H"形人才，可以说"H"形是从"T"形进化而来的，这是早稻田大学商学院的入山章荣老师提出的观点。"H"形人才指的是"跨行业（复合型）人才"。

有的人一方面在风险投资企业集群中有权势，另一方面在金融业等传统行业中也有人脉。

有的人一方面在医疗系统的学术界有熟人，另一方面作为咨询顾问也很活跃。

很多人都拥有某一个行业的社交网络，但是，对两个行业都精通的人几乎没有。这样的"跨行业人才"可以成为"中介（连接两个行业的结点）"。物以稀为贵，具体地说，对两个行业都精通的人会受到周围人的关注，有趣的故事、人和金钱也会聚

集到他这里。

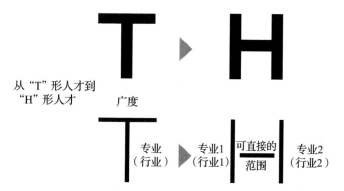

从"T"形人才到"H"形人才

站在两个行业结点上的人可以将两种完全不同的价值观和语言（想象一下旧金山的风险投资行业和日本的金融行业，应该很容易理解吧）进行"翻译"，并将两者连接起来。因为他们经常能够得到两个行业的社交网络的信息，也能获得其他人得不到的洞察力。

那么，我希望大家从"T"形、"H"形发展到以成为"电线杆"形人才，甚至是"鸟居（是指类似牌坊的日本神社附属建筑）"形人才为目标。

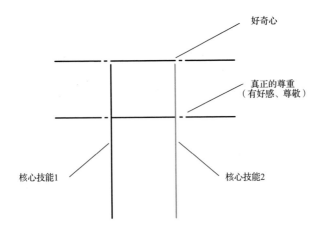

"电线杆"形是"T"形的进化版,可以说是"兴趣超级广泛型"。比如"虽然自己的专业是产品设计,但是对商业、社区运营、编辑、职业棒球都非常感兴趣!"。总之他们是知识面非常广的类型。因为他们能与任何人进行合作,因此所有的团队都会邀请他们。

"鸟居"形是最强的类型,是"H"形和"电线杆"形相乘的类型。

如果成为"鸟居"形人才的话，一方面可以像"电线杆"形人才那样，和所有领域的人合作，另一方面还可以成为原本互相之间没有交点的行业（社交网络）的结合点。说得浅显易懂一些，就是会成为所有团队都争抢的"香饽饽"。

如果你成为这样的人才，不断与其他人进行合作的话，不知不觉你就会和很多人组成团队，而且在很多的团队中都会发挥重要的作用。

这样的话，最终你就会成为我刚才提到的"枢纽型人才"。

成为多个团体的"枢纽"

至今为止的社会，每个人基本上都是在"一个团体"里一决胜负的，但是由于自身的热情与技能，广泛的兴趣以及社交网络等，一个人可以和很多人进行合作并连接在一起。

其中，隶属于所有团体、能够成为多个团体网络结合点的人才，正是我们追求的"枢纽型人才"。

"枢纽型人才"是指承担着连接不同社交网络（企业、组织、行业等）之间桥梁作用的人才。因为他们处于A、B、C……多个社交网络的信息交叉点，所以很容易产生知识与知识的新组合。他们拥

有信息优势,很容易想出有创意的点子。

可以说他们处于非常有利的位置。实际上,有数据显示处于此位置的人很容易出人头地,收入也比较高。

这么说的话,可能会听起来像所谓的"人际交往技巧"。但是成为枢纽,就是成为将人与人、技能与技能、知识与知识纯粹地连接在一起并不断进行创新的人。这与人际交往技巧中常见的"为了提升自己的地位而去利用别人"的心态相去甚远。

成为枢纽,意味着这个社会上持续存在着属于你自己的角色和让你兴奋的事情,做任何事情都不是因为"必须要做",而是因为"想做"或者"喜欢做"才去做,并且能够持续地站在各种各样的人、团体、项目之间的结合点。

在拥有稳固的招牌技能的同时,把业余的兴趣

爱好当作武器去跟其他人进行合作，通过热情与其他人连接在一起……这与设计思维的立场完全相同，设计思维也不是必须在同一家企业内进行的。现在副业正在被认可，SNS（社交网站）也可以有效地利用起来，如今是一个很容易在企业外部召集伙伴的时代。

在所有的团体里组成团队，实践设计思维，运行多个项目，最后成为"枢纽型人才"。可以说这就是"设计师"未来理想的职业生涯。

为了实现这样的生活方式，大家应该做些什么呢？

首先要做的是在某个领域取得压倒性的突破。

第五章

设计思维 日本人最强

为什么日本人的"设计思维最强"呢?

怎样向日本的商务人士传播设计思维的理念,怎样才能让设计思维的文化在日本企业扎根呢?

带着这样的烦恼,我去了位于青山的一家高级日式料理店。当我的手放在一次性筷子上,想要尝尝第一道端上来的汤菜时,我发现筷子已经微微有些湿润了。我疑惑地向店员询问为什么,然后就得到了这样的回答。

"筷子干的话会吸收汤汁,留下淡淡的味道,

然后就会影响到其他菜品，所以要事先把筷子稍微弄湿一下。"

我感动得说不出话来。这是多么细致的手艺人工作啊，这是多么精心的体验式设计啊！然后，对于自己一直忽略的"日本式设计思维"的深奥之处及其历史，我感到非常震惊。

"因为这家餐厅很高级，所以才会有这样的事情吧？"很多人可能会这么想。但是，大家应该都有过以下体验。

到日本料理店用餐，进入榻榻米房间时将鞋脱下，准备穿鞋离开的时候发现鞋尖向前整齐地排列着，而且眼前这一排都是自己团队成员的鞋。

在自动售货机里，并列摆放着售价120日元的果汁和售价160日元的果汁，但是如果你投入150日元硬币的话，只有售价120日元果汁的按钮会亮，

因此顾客就不容易出现按错按钮的错误。

住进旅馆,先出去吃个饭,吃饱了回来一看,自己的房间里已经铺好了厚厚的被子。

……这些都是日本独有的,或者说是在日本成长起来的文化。你可能会想"这在发达国家不是理所当然的事情吗?"但其实,这是在其他国家几乎看不到的超能力水平的"服务"。它"只存在于日本",这绝不是什么普通的事情(当然,如今有少部分国家已经从日本"引进"了这种文化并让其扎根了)。

上面我举出的这些例子是有一个共同点的,那就是对人进行彻底的"观察"。这就是"以人为中心"的设计本身,是在思考如何让人满意的基础上产生的。

日本人从小时候开始就无意识地接受了这种极致的设计理念。在街上闲逛时,只要走进一家店铺,

就能接触到无数个"以人为中心的体贴设计"。通过认真地体会这种无意识的"理所当然",你的设计思维能力应该就会得到很大的提升。

到这里为止,为了让大家掌握设计思维,我讲了很多东西。我自己也通过到目前为止的经历,相信了设计的力量,并且对在这个国家推广设计思维信心满满。

但是实际上,很多时候我都感觉"日本人对顾客的服务具有超越设计思维的潜力"。为什么这么说,因为它的体贴与周到是无法估量的,而且令人惊讶的是,它自古以来就扎根在日本人的心中。

举个例子,你知道下面这个有名的故事吗?

丰臣秀吉在狩猎归来的途中感觉口渴,于是就顺便去了附近的寺庙。寺庙里的侍童在大茶碗里泡了一杯温热的茶水递给他。秀吉一口气喝干,然后

又要了一杯。侍童拿出来一个比刚才小一点的碗，端出一杯比刚才稍热的茶。之后，秀吉又要了一杯，侍童便拿出了一杯泡得滚烫的茶。

该故事讲述了"对方口渴的时候，就端出可以大量饮用的温度适宜的茶，解渴之后为了让对方细细品尝，于是端出热腾腾的茶，这正是侍童的良苦用心"。相信自己通过观察所产生的主观观念或想法，设计出无微不至的体贴式服务的这个侍童，正是后来的石田三成……一般被评价为"配合默契"和"心领神会"的这种良苦用心，可以说都是"以人为中心"的用户体验设计（以用户为中心的一种设计手段，以用户需求为目标而进行的设计）。

值得注意的是，这是大约450年前的事情。但是设计思维的历史，充其量也就30年左右。结合刚才我讲述的"只存在于日本"的例子，大家就能理解我对于为什么"设计思维"这个概念没有诞生在

日本的那种遗憾心情了吧。

外国人努力去学习掌握的技能,我们自己已经自然而然地掌握了,更确切地说,这是在DNA层面的嵌入。

日本人蕴藏着成为"最强的设计思维者"的潜力。

但是,这种潜力也不知道能不能一直保持下去。我所担心的是,由于合理且统一的像手册指南似的文化的渗透,日本的"细致体贴的文化"会消失。

比如,大家有没有在便利店、餐厅等地方感觉到"怎么这么死板"的时候呢?总觉得这是一种墨守成规的应对方式,一点儿都不灵活。这是由于店员(或者说是店长或老板)比起为眼前的"人"服务,更重视店铺运营的效率,他们并没有"以人为中心"。

而来自美国的星巴克咖啡却提出了"每一位员工都要为眼前的顾客着想"这样看似不合理的倡导，为顾客提供了非常舒适的咖啡馆体验。日本特有的"以人为中心"的行动方针就这样被反向"引进"了。

如果不想被人说"日本以前是个不错的国家"，那么在东京奥运会即将到来的今天，其实就是一个很好的重新审视所有"细致体贴的文化"的机会，无论是物质方面还是服务方面，都可以重新审视一番。在日本，能让外国游客印象深刻并想要带回国与大家分享的其实就是那种"细致体贴的文化"，也就是"用户体验设计"，因为外国游客总会感叹"细致体贴到这种程度的，我还是第一次见到"。

日本缺乏的「包装能力」是什么？

日本人至少在450年前就已经掌握了"设计思维"的精髓。外国人努力去学习的观察力和设计思维已经渗透到日本人的身体里了。讲到这里，我有一个疑问。

在设计思维文化扎根的情况下，为什么"设计思维"没能成为一种源自日本的思维方式呢？

我认为，这完全是因为缺乏"包装能力"。

所谓"包装"是什么？具体我要使用"循环经

济（资源循环型经济）"的概念来说明。

顾名思义，循环经济是指跳出传统的以"消费"为终点的商业模式，有效利用资源，尽可能不产生废弃物地进行资源再利用的经济活动。这是一个相对较新的概念，它提出要向保护全球环境的商业模式进行转变。

为了推广这一理念，IDEO编制了《循环设计指南》，也就是循环经济的规则手册。他们提倡扩大"观察"的范围，于是在全球范围内宣传观察"整体"的具体方法，不仅包括观察人，还包括观察环境和自然。

当我第一次听到"循环经济"的概念时，首先想到的就是"伊势神宫"。

说起伊势神宫，大家都知道它每隔20年就会迁宫一次，而且每次迁宫时宫殿都会被拆除，但是目

前木材还在继续使用,因为都是非常优质的木材,如果废弃的话就太浪费了。

将宫殿建筑拆除后的旧木材进行"循环利用"是我们祖先创造的方法。将旧木材运往全国各地的神社,用于修缮神殿和鸟居等。砍伐来的木材在伊势神宫使用20年之后,在下一个神社又可以使用几十年,这样以后就不会随意砍伐其他优质的木材了。"人也不过是自然的一部分,要心存感恩,尽量不要浪费。"——这种想法就是循环经济本身。也就是说,日本人自古以来就一直在接触"循环经济"。

但遗憾的是,创造出"循环经济""循环设计"概念包装的并不是日本,而是美国(经济学家肯尼思·艾瓦特·博尔丁于1966年提出宇宙飞船经济理论)。日本好不容易有了自己独特的文化,却没能将这种文化传播到国外,不仅如此,还作为新的概

念被引入日本（我个人认为，"循环经济""循环设计"都是在日本文化的激励下诞生的想法）。

那么，如何理解伊势神宫的"旧木材再利用"，才能将这种观念包装成其他人也可以利用的形式呢？请看下面的4个过程。

·提取"在做什么？"

→为了避免浪费，反复使用木材。

·抽象化"那是什么意思？"

→不仅尊重人，而且尊重自然和地球，使资源得到循环利用。

·结构化"这个机制能不能用在其他领域？"

→在商业活动（经济活动）中，将生产过程中产生的各种资源和能源进行循环利用，有"整个地

球"的意识。

・命名"贴上什么样的标签出售或传播？"

→命名为"循环经济"。

还有向世界传达"这是未来的国际标准，详细内容请阅读《循环设计指南》"。

虽然这种说法很奇怪，但如果美国和英国是日本的话，一定能注意到自己所拥有的"伊势神宫的旧木材"的故事，他们肯定早在几十年之前就将"循环经济"这一概念包装化了吧（特别是英国，它是一个非常擅长包装的国家，其理由将在后面阐述）。

或许，他们可能会提取各种元素，比如外宫和内宫游览的方式以及营造静谧空间的方式等，并将其进行类似"让人感受到非日常生活的体验设计"的包装然后进行出口。实际上，制作出"服务设计"

这一包装的是英国,全世界的饭店、旅馆、美术馆、旅游景点等都参考它了吧。

设计思维的情况和这个完全相同。设计思维是日本原本就有的文化,但由于日本缺乏"包装能力",所以它作为发源于美国的新型思维方式被全世界接受并引进。

提升包装能力，以成为规则制定者为目标

大家还记不记得我在第四章中提到的日本企业缺乏创新的原因，日本企业执着于让电视机看起来更薄，致力于提高便携式播放器的音质。这些"问题"设置的质量不高，设计师处理得也不正确。

但是过了近 20 年，日本在设计方面发生了很大的变化，"问题"的质量也有所提高。越来越多的商务人士意识到"这样下去不行"，于是在东京大学学习设计。IDEO 内部也开始有人评价说"日本正在向好的方向发展"。

但是，日本在国际上还没有表现出比较强的存

在感，这是为什么呢？

我认为，这是因为日本还没有完全转变为"制定规则的一方"。这绝对不是因为地理条件或语言上的限制。

日本要想提升在国际上的存在感，就必须要努力成为制定规则的一方，即所谓的"规则制定者"，也就是"游戏"的主办者。像IDEO的"设计思维"和"循环设计"一样，能够成为此概念（或规则）的"创始人"，反过来说，按照规则去进行比赛的"规则遵循者"只不过是参与者。

日本人基本上都是匠人，他们最大的特长就是认真投入到一项工作中，把品质提升到极致。所以，日本是接受并适应其他国家制定的规则，并在规则范围内追求最高的品质从而成长起来的。然而，那样的话，无论过多久都只能成为"优秀的规则遵循者"。

那么,究竟怎样才能成为"制定规则的一方"呢?

答案可能是包装出新的思想和概念。今后,如果我们能够意识到"包装"和"(文化)输出"的话,日本在国际上的存在感将会大大增强。

因为,包装的规则是由进行包装的人来制定的。推进包装能力的提升,就是要成为全球通用的规则制定者。

观察自己,观察日常生活,观察身边的文化;利用主观想法,提取要素,将其进行结构化——实践设计思维过程中掌握的技能可以直接运用到包装上。

无论是设计思维还是包装,目前日本都很欠缺这方面的意识。但是,潜力是无穷无尽的。我感觉日本还是充满着可能性的。

用『温柔技术』卷土重来！

让我们回到本章开头的"日本人与设计"吧。

迄今为止，日本人的"温柔待人""察言观色"的性格和匠人精神，在商务场合有时也会产生不利影响。察言观色在做决策时是不合适的，而且如果埋头于一项工作，只顾提高工作的质量，那么速度必然就会下降。

但是，在未来的时代，这种性格和精神就能发挥力量，成为强有力的武器。

"谷歌即时（Google Now）"的出现让我明确

了这个想法。

"谷歌即时"是一种被称为"虚拟助手"的服务,它能为目前处于当前这个位置的用户提供有用的信息。苹果的智能语音助手(Siri)同样具有助手功能,但如果不主动与之说话的话,Siri就无法启动。与Siri不同,"谷歌即时"可以掌握用户当天要做什么、在哪个位置等,并提前传达信息。

例如,它会帮助我们计算下次预计的时间和路径,然后告诉我们"时间到了,差不多该出发了"。有时还会告诉我们所到之处要举行烟花表演的消息。它会利用日历、搜索历史、网上购物的物流追踪等各种数据,来通知用户所需要的信息。

……这种感觉很像日本寿喜烧店的女服务员,她们不打扰客人谈话,在绝妙的时机一边上菜一边向客人介绍菜品。她们都是非常擅长察言观色的。观察"人",弄清楚他们的需求,然后解读未来。

在这个领域日本人的上述做法是非常有效的。

如何将其他任何一个国家都没有的服务精神与技术结合在一起？在这里，我认为，这正是日本的增长潜力所在。顺便说一下，在谷歌的会议中也提到过这个话题，而且大家的讨论非常热烈。越是着眼于未来的人，就越有可能为日本的潜力买单。

这里，有一个我想提议的"包装"。

那就是"温柔技术（Kind Technology）"，也就是将"温柔"和"款待"等日本人特有的性格与机器人和人工智能等最新技术结合起来。如果顺利的话，我认为这可能会成为日本的家传技艺。

"温柔技术"的包装流程如下所示。

【来自寿喜烧店女服务员的包装】

·提取"在做什么？"

→为了不打扰客人的谈话,要谨慎并准确地对菜品进行说明,在合适的时机把肉从锅中取出。

·抽象化"那是什么意思?"

→察言观色,选择在对方心情愉快的时候进行交流。

·结构化"这个机制能不能用在其他领域?"

→如果把它安装在人工智能设备上,是否可以制造出能够察言观色的温柔机器人呢?

·命名"贴上什么样的标签出售或传播?"

→命名为"温柔技术"。

到底什么是"温柔技术"呢?

例如,我以前在软银集团(Softbank)演讲时

曾说过,哆啦A梦就像是"温柔技术"的典范一样的存在。因为哆啦A梦是拥有"想让大雄(人类)成为更好的人"的想法的机器人。它明明是机器人,却能引导人类的成长。

哆啦A梦如果看见大雄翘课或找借口推脱的话,就会训斥他(哆啦A梦总能拿出各种各样的秘密武器)。他们能够平等地玩耍,一起围坐在餐桌前,携手冒险。对我们来说,这并不是令人不可思议的关系。

但是,从全球范围来看,这些并不是"机器人的工作"。如果基于欧美的设想,哆啦A梦就会成为在大雄(人类)遇到危机时出现的纯粹的"帮助型机器人",教他做作业,帮他收拾房间,或者去买东西。胖虎每次欺负大雄的时候,反倒会被打得团团转。哆啦A梦"吃"的不是铜锣烧,而是电。哆啦A梦本来应该是移动效率稍微高一些的机器人体型,因为没有必要弄成猫的体型。

也就是说，哆啦A梦并不是全球标准中所说的"像机器人一样的机器人"。认为机器人要极具人性化并且温柔的观念，正是凝聚了"温柔技术"。

帮助自己成长，成为真正的朋友，并且在关键时刻会帮助我。

如果能创造出符合"温柔技术"的新型机器人标准的话，应该会很有趣吧。

实际上，在世界最大的家电展销会"2018年国际消费类电子产品展览会（International Consumer Electronics Show 2018）"上，我们看到了具有日本特色的温柔与科技相结合的机器人。

这就是开发出全球最早具备人类双足行走能力的仿人机器人ASIMO的本田技研工业推出的"3e－A18"。虽然机器人的名字听起来很机械，但它的外形却像花生，给人留下了非常柔和的印象。

"3e－A18"的高度差不多到人的腰部，外形不再像以往的机器人，消除了机械感。它没有手、脚和头，身体拥有流畅的曲线，身体上部的表情非常丰富，真的很可爱。

另外，欧美的机器人都使用塑料之类的材料，在这种情况下，"3e－A18"机器人追求触摸时的舒适感，所以触摸或者与之交流时都感觉它很"温柔"。

当然，它的性能也无可挑剔。它能在认识到人的感情的基础上进行交流，无论从哪个方向碰撞都能承受冲击，所以可以和人并肩移动。它搭载着先进的技术。可以说这是将"温柔"与技术相结合的日本特有的机器人。

今后，如果能更深入地挖掘这种"温柔"，使技术更加成熟的话，与"可能替代或夺走人类工作"的机器人有着不同感觉的全新机器人也许就会诞生。

创意产业拯救了英国

第215页说过"英国是一个非常擅长包装的国家",请允许我在这里讲一讲关于我生活了9年半的英国的故事。

正如大家所知,英国曾经是一个因重工业而繁荣的国家,曾经一度因为社会保障制度的问题,创新精神明显不足,经济增长乏力等被嘲笑为"英国病",然后一蹶不振,但如今英国再次向世界展示了它的存在感。2012年伦敦奥运会·残奥会也成功地落下了帷幕。

最重要的是,(可能你不知道)英国是欧洲首

屈一指，不，是世界第一的设计强国。

英国的设计公司比欧洲其他国家的设计公司加起来的数量还要多，设计相关的教育机构也十分完备。来自世界各地的学生来学习设计。整个国家被包装得很好，也是因为有很多商务人士能够运用设计师的眼光来看待问题。

然而，英国成为如此富有创造力的国家是近几十年的事。简单地说，正是因为英国从"重工业大国"走向衰落，玛格丽特·撒切尔担任首相的时候，整个国家转向了发展软实力，所以才有了现在的英国。

实际上，从数字上来看，"创意产业"已经成为英国的主要产业。英国创意产业的增长速度比英国整体产业的增长速度要高出很多，据说这个产业所带来的冲击可以与金融产业相提并论。

原本"创意产业"就是源自英国的概念。对，

这里其实也在包装!

根据英国数字化、文化、媒体和体育部的定义,创意产业指的是"以个人创造性为起源,通过知识产权的开展和利用,有可能创造财富和就业的产业"。也就是说,必须要有创意,必须要盈利,不指定某个特定的行业。

英国劳动人口约12人中就有1人在这样的创意产业工作。说到劳动人口的8%,在日本来说是比建筑行业(7.6%)还要大的数字。在英国,创意就是商业本身。英国常年位居"国际软实力排行榜"前5名,这也为推动整个国家创意产业的发展做出了巨大贡献。

另外,英国也有创意产业协会(Creative Industries Council,CIC),为了进一步加速这种势头。英国创意产业协会正在与政府开展合作,争取到2023年,创意产业的就业人数将达到劳动人口

的50%（！），这个数字着实让人吃惊。英国采取的战略是通过销售软实力，也就是"人的力量"来赚取外汇。

一度衰落的英国没有成为"前发达国家"，而是继续在世界上显示着强烈的存在感，这是因为它没有疏忽创意这个领域。因为它彻底放弃了过去的光荣，找到了软实力这个"成长潜力点"。作为同样缺乏天然资源的岛国，英国有很多值得日本学习的地方。

为什么在日本 My Number 制度不尽如人意？

在设计大国英国，企业要进行新的设计项目时，从一开始就有设计师参与，这已经是理所当然的事情了。

即使组织中没有一位能负责公共服务开发、街道建设、福利等领域项目的设计师，也不能说"那就等方案确定后再向设计师发出邀请吧"。委托像 IDEO 和 PDD 这样的设计公司，在项目开始前就进入项目组。实际上，Livework Studio 等设计公司承包了英国的医疗保健和医疗保险的服务机制设计。在英国，从民营行业到公共机关，"没有服务就没

有项目"的意识已经根深蒂固。

然而在日本,遗憾的是,设计公司介入公共制度设计的做法,还不是很普遍。

比如日本的新型公共服务"My Number(个人号码)制度"。

一张单薄、很容易丢失的通知卡被邮寄给你。为了把那张通知卡换成 My Number 卡,你必须专程去一趟市政府,而且进行公共交流的时候,仅凭一张 My Number 卡是绝对不够的。

坦率地说,这是一个规模宏大的项目,但并不受欢迎。

为什么会变成这样呢?是因为设计制度的人很傻吗?绝对不可能。代表日本的超优秀人才应该是经过认真的反复讨论、逻辑性的思考,克服繁杂的手续,最后做出的大家认为最好的选择。

但是,致命的是,缺乏设计思维的视角,那种

难以置信的使用时的不便利,完全是因为"不以人为中心"。

使用 My Number 卡的场景是什么?在什么时候会使用 My Number 卡,使用 My Number 卡的人一般会采取怎样的行动,他是怎么想的,他有着什么样的需求?……My Number 制度在设计时,完全没有考虑"人"所面临的课题。因为没有"以人为中心",所以这个项目就半途而废了。不过这只是一种想象,它可能是以操作为中心,或者以行政管理为中心吧。

如果从一开始,也就是在"问题"设定之前就有用户体验设计师的参与,或者将设计思维运用到项目当中的话,那么 My Number 制度,也许……不,绝对会不一样吧。

"如果由一个没有以人为中心的设计师团队来制定新的制度会怎么样?" My Number 制度就是一个很好的教训。所以我们必须要积极地吸取教训,然后将其活用到未来的制度制定中。

"成为意大利,还是英国?"

在本章的最后,作为思考未来社会如何发展的相关提示,我想提出这样的问题。

"是意大利,还是英国?"

首先,"意大利"的意思是"匠人精神和历史"。

意大利是一个极其"艺术"的国家,制作的产品也具有很强的个人色彩和匠人精神。在意大利,像英国那样将个别现象和过程进行包装并将其输出的措施并不太盛行。

历史悠久的东西才是意大利的资产，也可以说是意大利的"生存之本"。大家去意大利的时候，期待的应该是比萨斜塔、斗兽场、真理之口㊀、梵蒂冈城国等能感受到历史和文化的东西吧。当然，我也对意大利的这些文化遗产非常感兴趣，但是这些都是去确认"已经知道的东西"，更确切地说是"去消费意大利出售的历史"的感觉。

在这种"以匠人式的制作取胜"和"以丰富的历史吸引人"方面，日本可以说是容易成为"意大利"的。

而另一方面，英国则是一个"古老与新颖并存的国家"。

正如我之前说的，英国的设计直觉非常敏锐。当我在英国实际生活过之后，（英国作为一度衰落

㊀ 一座大理石雕塑，类似人的面孔，有鼻有眼，张着一张大嘴，位于意大利罗马希腊圣母堂的门廊。相传，谁若不说真话，它就会咬住他的手。

的国家也许正在反省吧）整个国家和商务人士都不断刷新着我对英国的印象。

即使是在英国旅行，也很难会选择像在意大利那样重视历史的行程吧。在白金汉宫一边欣赏历史，一边游览披头士乐队的圣地，或者前往彼得兔的诞生地，泰特美术馆、蛇形画廊等创意和艺术的最前沿也会让你大开眼界。

"意大利"和"英国"都可以作为今后日本的目标。极端地说，是选择靠过去吃饭还是靠未来吃饭。

我希望以英国为目标，希望日本是一个虽然拥有悠久的历史和优秀的文化，但总是期待着新鲜事物诞生的国家。

重新审视自己的魅力，将具有创造性、擅长为他人考虑、温柔的日本人的特点进行包装，并将其

进行输出，以此来发挥作为规则制定者的存在感，吸引世界各地的人前往日本。

我们应该能从"原本因制造业而繁荣起来的岛国"英国得到更多的启示。日本处于经济强国的转折点，正在进入一个不是"成熟"，而是"完全成熟"的社会，正因为如此，我们希望日本能够以"创新型国家"的身份影响其他国家。日本是有潜力做到这一点的。

结束语

日本复兴从教育开始

"读书、写字、打算盘+设计"

曾在松下、PDD、IDEO东京办事处、波士顿咨询集团数字风险投资公司工作过,如今出来做了独立设计师,不管以什么样的形式,今后我都想继续从事设计方面的工作。我有一个远大的目标,那就是更新日本的设计教育,让设计行为在社会上真正得到广泛普及。

首先,我想推广"读书、写字、打算盘+设计"的概念。我想把设计作为进入社会前需要掌握的基础能力之一。

英国正确地认识到了创造力对经济的影响,把培养孩子的创造力作为一项最重要的任务,从初等

教育开始就很好地引进了"艺术和设计"的课程。孩子们可以免费进入很多的美术馆和画廊，告诉孩子们什么才是优秀的设计（或者什么是"华而不实"的设计，什么是只为自我表现的设计）。让设计思维成为日本人的一项理所应当要去掌握的技能，就像"读书、写字、打算盘"一样。

甚至在大学这样的高等教育中，也会认真地去教授学生"设计是什么""设计师的工作是什么"。因为设计教育不是教授学生怎样决定颜色和形状，而是教授学生怎样提高观察世界的灵敏度（我在第一堂课上也学到了"观察"），让学生在将来的工作中也可以从零开始思考"原本自己应该创作的东西是什么"。

然而在日本义务教育阶段的"美术"课堂上，并没有教授学生"设计"的本质，被称为美术大学的地方也有不少是"整理颜色、形状的设计师培养学校"。

"如果能呈现出与金属相似的光泽,那么塑料也能表现出高级感""这个图形给人以简洁精炼的印象",日本人只顾在"外表来看,给人一种什么样的感觉"这个层面上教授学生技巧。因为教学目标是让学生作为设计师在企业就职。

虽然说来话长,但是"设计教育"今后应该还要进一步改变。

为了像英国一样发展"创意产业",我认为所有人都应该拥有在义务教育阶段中了解设计本质的机会。

越多的人掌握了设计必备的素养,那么作为设计思维所需要的"建设性的、积极的讨论"就会变得越平常。这样的话,社会就会很快地向更好的方向发展。

我认为推广"读书、写字、打算盘+设计"的概念,

会让越来越多的人拥有幸福感。

告诉我"尝试在日本企业工作一段时间比较好"的设计师西堀晋先生，同时也教授给我拥有"设计人生"的想法（虽然那时候的我还年轻，对于"设计人生"的含义还没有完全弄明白）。

从那时候开始，西堀先生就一边作为设计师，一边在京都经营咖啡店，他把咖啡店里使用的产品都设计成自己喜欢的样子，创造了一个可以发挥自己设计师价值的场所。

之后他在苹果公司大显身手，移居到了夏威夷。他是一位非常优秀的人才，无论是他的生活方式还是工作方式，都给了我很大的启发。对工作方式进行改革，允许把设计师的工作当作副业来做，以自己的名义工作，在喜欢的地方生活……我甚至觉得如今的世界终于追上了西堀先生的脚步。

IDEO创始人大卫·凯利也在他的著作《创造性思维》中这样说道:

"拥有设计思维的人,从书架的整理方法到关于工作的说明方法,每一次都在有意识地尝试做出新的选择。"

像现在盛行的自由的工作方式和生活方式,西堀先生比其他人先实践了,我想这正是作为一流的设计师"有目的地选择人生"的结果吧。

眼前的工作、新的工作、人生,全部都是自己设计的。为了让它成为可能,设计思维是必不可少的。

而对于日本人来说,他们拥有巨大的潜力。为什么这么说呢?因为所谓的设计,无非就是"为了某人而创造某种价值的行为"。

我认为在未来的时代，价值将产生于用心去生产创作的过程中，而不是用手和大脑。

物质泛滥，信息泛滥，科学技术离我们越来越近，中央集权的世界正在终结。我认为，在这样的世界里，价值的转换不是产生于"必须要做什么"，而是"为了谁想做什么"。在这样的时代，我强烈地认为日本人可能会再次成为影响世界的存在，因为日本人有着根深蒂固的"自利利他"精神。所谓"自利利他"，就是在为自己努力的同时，做一些帮助他人的事情。"服务（顾客）"正反映了这种精神。彻底追求服务质量，为顾客服务——这可以说是日本人的看家本领。

最近在日本，"设计与经营"或者"Chief Design Officer（首席设计官）"这样的词语越来越多，这证明日本终于在追赶世界的脚步了。我希望能够进一步释放日本人潜在的同情心和彻底追求质量的

能力,给他们足够的自由。

这样一来,以日本人为契机,世界就会变得更加充满魅力和刺激,我相信在设计方面,日本也会发挥传递和引领的作用。

设计是属于大家的东西。为了某个人、为了某种东西而创造出新的价值,设计具有创造强大且友好未来的能力。

为了实现这个想法,我们在 2019 年创立了 KESIKI。我与在财经类媒体"福布斯日本版"(Forbes JAPAN)担任副总编辑兼网络总编辑的九法崇雄、曾在巴克莱证券和 Unison Capital(日本私募股权公司)从事投资等工作的内仓润、曾在麦肯锡创立了创业工作室 quantum,引领该公司发展的井上裕太等强大的创始成员一起,致力于企业和团队的品牌推广以及对新业务的支援。

KESIKI的目标是实现"温柔经济（温柔技术支持下的经济增长）"。我们的挑战是设计出人类、社会、地球所喜爱的事物，以及创造这些事物的企业本身。

"在日本，大家能够正确理解设计的作用及意义""人人都成为设计师，并以设计思维作为武器继续在社会上活跃"，我希望日本能够变为这样的社会，于是出版了本书。

执笔之时，我要向以下各位表示衷心的感谢。

这一切都要从2017年10月说起。有一次我和一群来IDEO东京办事处玩儿的人在青山的一家店里喝酒，当时我一个人热情地讲述了日本和世界上的设计，伊势神宫和八百万之神的关系。同席的商业类新闻客户端新闻精选（NewsPicks）的野村先生、佐久间先生、河嶋先生，以及幻冬舍的箕轮先生都听得津津有味，认为我讲得非常有趣。

后来，在决定出版之后，虽然写作进展不太顺利，但我一直不放弃，新闻精选的野村先生偶尔还会继续陪我聊一些无聊的话题，所以我真的非常感谢野村先生。

在我写完本书的时候，田中裕子通过采访等方式深入了解了那些很难理解的故事，并把我的意图原封不动地整理了出来。如果没有田中裕子的话，这本书就不会面世。

最重要的是，我要感谢幻冬舍的箕轮先生、山口直子以及箕轮编辑室的各位工作人员，他们在最初的策划阶段就对本书表现出强烈的兴趣，毫不犹豫地与我并肩作战到最后一刻，帮助我探究属于我自己的独特的写作风格。

此外，我还要感谢IDEO的同事们，与我一起创造新价值的客户以及团队里的伙伴们，他们通过设计项目，给予我很多激励和成长的机会，这些经

历让我有了创作这本书的契机。同时我还要感谢每天毫不厌烦地倾听我的烦恼和故事的家人,以及一直陪在我身边的爱人。

最后,我要感谢经常给我勇气、今后还要跟我一起创造新价值的"KESIKI"的伙伴们。希望本书蕴含的思想能激励大家去展开新的行动,开始创造性的活动以及变得更加温柔体贴。

最后,我想向拿到这本书的所有人表示衷心的感谢。

谢谢。

今后也请多多支持。